用獨奏吉他來突飛猛進！

為提升基礎力所撰寫的獨奏練習曲集！

作者：トモ藤田

（伯克利音樂學院吉他科助理教授）

翻譯：柯冠廷

U0085865

典絃音樂文化國際事業有限公司

用獨奏吉他來突飛猛進！

為提升基礎力
獨奏 所撰寫的
練習曲集！

CONTENTS

前言

正如書名所示，這是一本藉由彈奏獨奏吉他，飛快提升吉他基本功的教學書。透過9首練習曲，學習各式各樣的基本功，進而應用到其他樂風的演奏上。

如果基礎沒有打好，就沒辦法自行延伸思考，當然也無法彈奏出好內容。即便有不少人能以視覺完全記下譜面或影片上的難曲，但能藉此進而自行延伸創作的人想必是少之又少吧！只要基礎是穩的，除了能分析他人的演奏之外，往後也能玩出屬於自己的彈奏樂風。只是一昧Copy他人作品的話，不論再怎麼努力，也只會讓自己的彈奏貼近自己所Copy的人，而不會有自己原創的風格。本書的曲子，便是為了能讓讀者將所學之物拿來應用發展所構思的教材。

在這繁忙的現代社會裡，要熟習書中的9首曲子肯定不是件易事。讀者在練習曲子時，不須按照順序一首接著一首彈。同時，即便不彈完整首曲子，只挑其中部分來練習

也能有顯著的效果。附錄CD約長20分鐘，建議讀者能多聽幾次，挑出自己中意的曲子或感興趣的部分來練習就好。即便只有精熟本書中的2～3首曲子，應該就能感到明顯進步了。不過，最後一曲「Just Funky」的演奏難度特別高，在開始練習此曲之前，最好還是先將其他曲子練習好為佳。

●關於譜面的標記

筆者撰寫本書的目的，不單單只是讓讀者去Copy附錄CD的演奏，而是讓讀者能將譜面上的內容，應用在自己的演奏上。

附錄CD裡，有些地方使用了諸如：切分音（Syncopation）…等複雜的節奏，要是直接將這些彈奏內容如實地標於譜上，譜面將變得複雜且使讀譜難度加高，即便讀者學會了也很難應用。故筆者有將譜上的節奏譜記做一定程度的簡化，讓其作為演奏素材應用時能更為便利。請讀者試著用自己的方式去改

變節奏彈看看。熟習以後，將在本書所學到的演奏素材應用在別首曲子上，並慢慢轉化成自己的演奏技巧。

●關於吉他的音色

附錄CD的演奏，是筆者只使用吉他、導線、音箱，並將音樂用錄音機放在距離音箱稍遠處，一次錄製而成的。因為採取這樣的錄音方式，所以音源也沒做任何編輯。錄音完畢在壓製母帶時，也完全沒加上Compressor、EQ、Reverb…等效果，相信讀者在聆聽CD時，會感覺像是親臨現場一般。音源可能會比一般的樂團CD聽起來還小聲，這時候轉大自己播放器或音響的音量即可。

吉他音色有極大的部分，是藉由奏者的彈觸而來。筆者在附錄CD中，是使用Kanji Guitar的Stratocaster Type吉他，音色多彩且豐富，也能說這些全都是筆者的「Tone」。即便手上握的是同一把吉他，只要留心在撥弦位置和強弱表現，便能做出各式各樣的音色，彈奏獨奏吉他時也不會感到聲音單調無趣。彈奏吉他的「語感」將會體現、彰顯出演奏者的性格。而由於撥弦所生的「樂感」是譜面上看不到的，請反覆聆聽附錄CD，以期掌握裡頭細膩的音色變化吧！

●幫助練習的錄音

筆者所寫的教學書一定都會寫道：「當自身的彈奏能力達到一定程度時，務必要使用錄音來細細評斷自己的演奏。」

而，關於拍攝影片，筆者本身也經常在Twitter、Instagram、Facebook、YouTube等平台上投稿。智慧型手機雖然便於確認自己的動作是否正確，但內建的麥克風多半會有限制器(Limiter)，即便在撥弦上沒做到盡善盡美，有時聽來也會有「感覺不錯」的誤解。建議讀者能使用專門的錄音機，關掉Limiter功能，以利於好好審視自己在演奏中的不足之處。此外，筆者更推薦使用古早的卡式錄音帶來錄音。

聽著錄音，將自己的演奏優點以及沒彈好的部分都以紙筆記錄下來，變成之後的練習目標。除了該反省的地方之外，寫下自己的優點是非常重要的，彈得好的地方也請確實記錄起來吧！

●關於節拍器的使用

為了讓讀者即便只有自己也能表達出節奏感，本書並沒使用節拍器。雖然沒有節拍器，拍子會有一定的失準，但這就跟人感到興奮時，心跳會加速一樣，是相當自然的事。只要沒有極端地變快變慢，讓聽眾「迷失節拍」的話，演奏中就算速度有些「變化」也是無妨的。更重要的是，如果奏者本身沒抓到曲子的律動，還要刻意使用節拍器的話，為了迎合節拍，往往會讓人疏於音色表現以及聲音動態的控制，這樣就會給人一種「明明聲音很不乾淨，但曲子卻在逕自進行的感覺。」

在練習怎麼保持一定的速度彈奏時，使用節拍器是相當有效的，讀者在熟悉這些曲子之後，也能試著加上節拍器去彈奏看看。預先配合節拍器去練習的話，在和鼓或是貝斯一起合奏時，就不容易感到手忙腳亂。本書之所以不使用節拍器，是因為筆者在本書中所側重的不在於此，但也並不代表練習時完全不需要節拍器，請讀者千萬別誤會了。

希望各位能藉由本書，更加享受吉他演奏的樂趣。

2017年
トモ藤田

CD TRACK 01　參考速度 ♩ = 60

那首「小星星」被改編成
滿載「靈魂樂韻」的獨奏吉他了！

筆者試著將人人耳熟能詳的這首曲子，改編成吉他的練習曲了。由於吉他的第六弦與第一弦為E音，我們可以得知它是一種「以E為調音基準」的樂器。「小星星」雖然常以C大調見聞，但筆者刻意將其改成了E大調。在彈奏開頭的開放和弦（Open Chord）時，請別心存僥倖，確實奏出漂亮的聲響吧！

儘管是如此簡單的曲子，相信也有不少人不看著樂譜便無法在旁用和弦伴奏。藉由同時彈奏主旋律與和弦，讓耳朵習慣為兩者添加關聯性吧！

彈完一次主旋律後，會加入靈魂樂和R&B中常聽到的Fill-in。對有「經驗」的吉他手而言，會被認知成「這是Jimi Hendrix常彈的Fill-in Style」。但，這樣的Fill-in並非是Jimi Hendrix獨創的，最早是在鋼琴演奏上所使用的。只要學會如何跟和弦搭上關係的竅門（套路），不論換成哪首曲子都能彈出相同Style的Fill-in。

用此曲來熟習這些技巧吧！

- ✓ 徹底要求開放和弦的美麗聲響，絕不馬虎！

- ✓ 找出配置在第一弦的主旋律與當下和弦的關聯性！

- ✓ 自由地使用「靈魂樂風」的Fill-in！

Lesson

● 主旋律是和弦的幾度音（第幾音）？

本條目會在正篇開始前讓讀者先行預習曲子的內容。

首先，試著只用第一弦來彈奏主旋律吧！此曲只用了 E 大調音階（E Major Scale）上的音。為了在不使用顫音等技巧的情況下，也能讓主旋律有悠揚美音，在撥弦時請小心控制力道，注意音色的「質」。

做好這一步之後，就來尋找主旋律與和弦的關聯性吧！比方說，最初的 E 音為 E 和弦的根音（Root），後頭的 B 音為 B 和弦的根音，再後頭的 C♯ 音為 A 和弦的第三音（3rd），諸如此類。藉由這樣的思維，應該能發現就算彈奏同樣的音，當背景的和弦有所不同時，同一聲響給人的印象便有所差異。

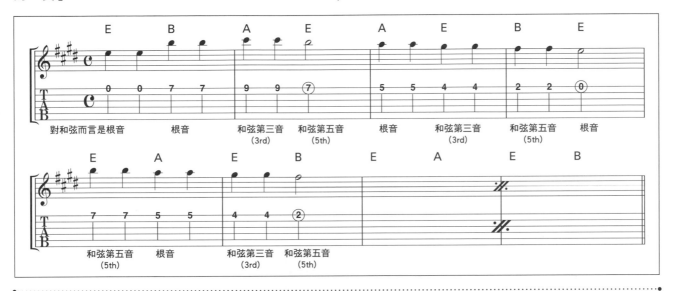

● 從和弦指型做出Fill-in

筆者在此曲所用的 Fill-in 模式，都能從當下的和弦指型推演出來。下面會圖示各和弦指型與 Fill-in 音的關係。

掌握這種彈奏模式以後，便能在各式各樣的曲子中奏出同樣的「Fill-in 模式」。為歌曲伴奏時，也會發揮不小效用（當然！絕對不能塞太多音符

干擾到主旋律！本練習曲是為了提高練習效率，而刻意塞入較多音符）。別只是記下譜面的內容，要讓自己即便遇上 E、A、B 之外的和弦指型，也能彈出這樣的 Fill-in，請讀者多在不同的和弦指型上嘗試下列這三種彈奏手法吧！

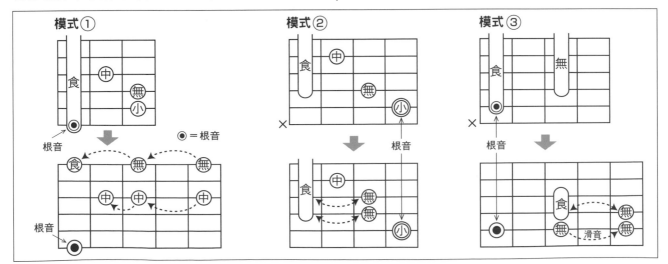

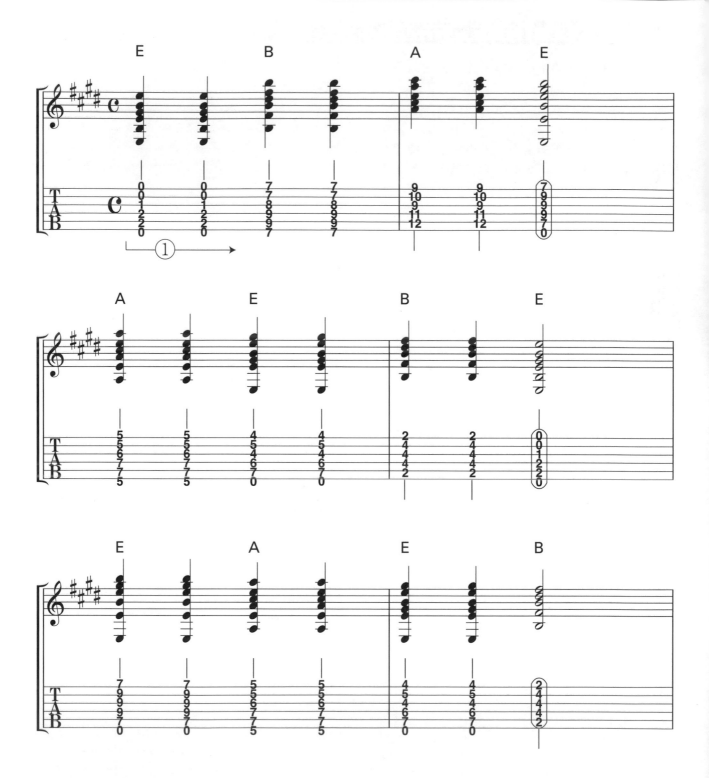

①：第一弦的音為主旋律。若第六弦那側的撥弦力道過強，便會讓主旋律因混在和弦
　　音裡而失去辨識度。彈奏時要想著彰顯主旋律的聲響，拿捏好撥弦的力道。
　　並非所有的和弦都要以同樣的力道來彈奏，請仔細聆聽 CD 來比較不同力道的語
　　感差異。另外，在和弦與和弦之間加入輕微的撥弦，也能讓節奏變得更明確。

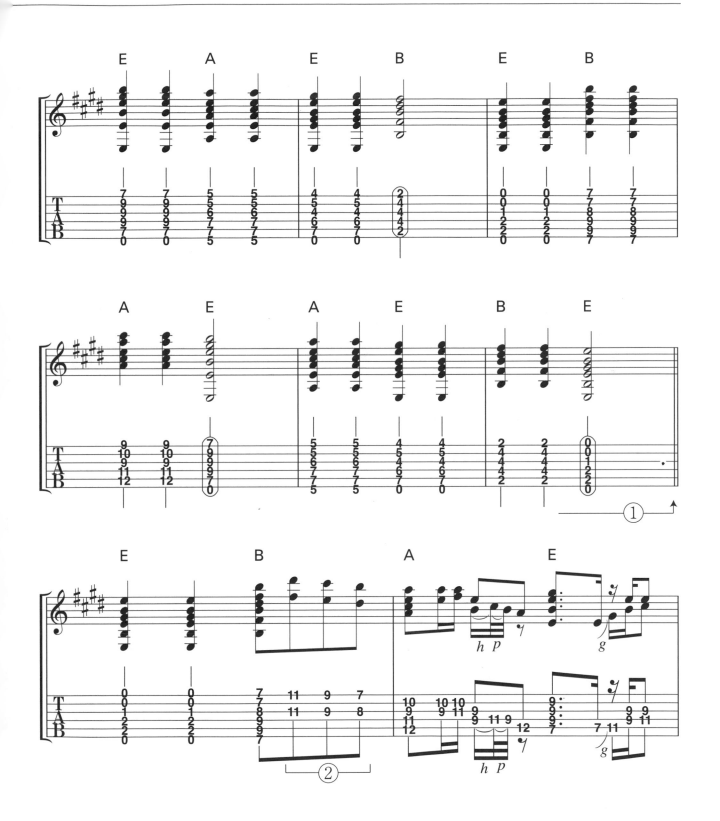

②：同時彈奏第一弦與第三弦的樂句，筆者是以撥片(Pick)與中指同時撥弦。
雖然需要一點時間習慣，但學會這個技巧後便能應用在許多地方。這種方式
又跟悶住第二弦、用撥片同時彈奏三條弦所產生的韻味有所不同，請讀者兩
者都要嘗試看看。

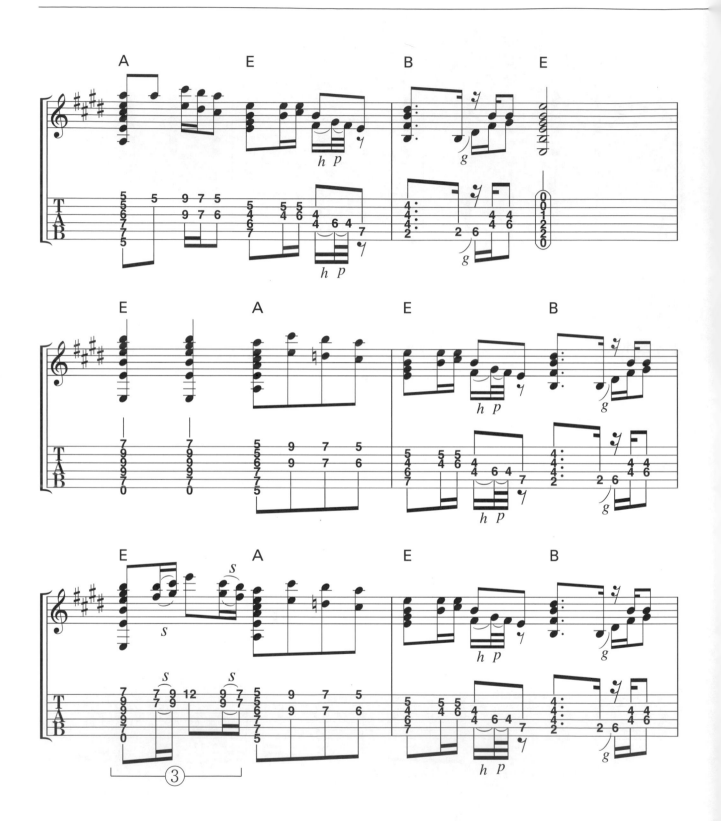

③：彈完和弦之後，用食指做滑音，從第7格滑到第9格；再用小指壓第12格，
　　用食指滑回到第7格。

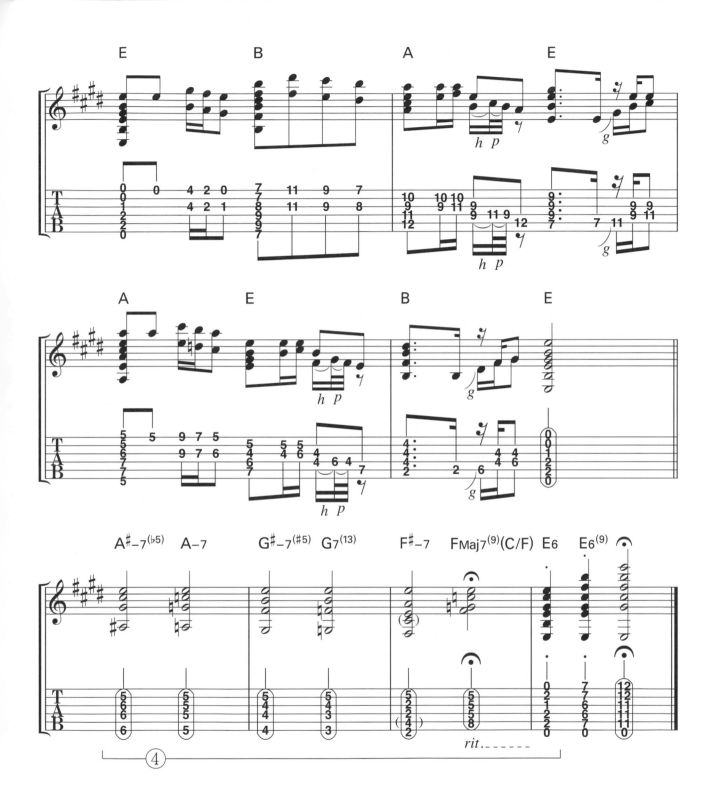

④：固定最高音，同時一個接著一個變換和弦，這是在爵士裡頭相當常見的和弦
進行。在思考「這是源自於怎樣的理論？」之前，建議直接先記下這樣的彈
奏模式。這個和弦進行，是筆者從一個空手道教練身上學到的。他鍾愛彈奏
爵士吉他，也造就了筆者聽爵士樂的契機。

Hoi Hoi Hoi

藉流行搖滾樂的和弦進行搞懂最小單位的和弦伴奏

筆者最近翻彈了卡莉怪妞的「PONPONPON」，覺得曲子的名稱非常流行又朗朗上口，於是便依那種感覺將這首練習曲取作「Hoi Hoi Hoi」。除了使用流行搖滾樂常見的和弦進行之外，也以能夠馬上「Hoi Hoi！」地彈出三和弦(Triad)為目標，而譜了此曲。

此曲為G大調，也是能使用開放弦，讓演奏充滿吉他樂風的調性。經由練習如何奏響漂亮的開放和弦，也將會大大提升自己撥弦的技巧。請讀者先好好熟習這功夫，讓自己就算只會彈前八小節的基礎開放和弦，也能不羞於在人前演奏。

三和弦指的是由3個不同音所組成的和弦，為和弦的最小單位。若能不受限於根音落在第五、六弦上的完全型和弦(Full Chord)，自在地彈出只有3音的和弦，將讓自己在各把位上有彈出更多同和弦的選擇性。

用此曲來熟習這些技巧吧！

✓ 確實地學會G大調常見的和弦吧！

✓ 移動三和弦來彈奏吧！

✓ 只靠撥弦做出單音與和弦的音量平衡吧！

Lesson

● 用開放和弦來做出律動吧

在開始正篇的演奏之前,先學會只用 G、D、Em、C 的開放和弦來做出律動,為了讓和弦聽起來悅耳動人,請反覆練習這個環節。

這樣的練習,能夠淬鍊許多撥弦上的技巧。右手要是將撥片握得太緊,會奏不出漂亮的和弦聲響,握得太鬆,又容易彈到一半飛掉。此外,要是撥弦時的力道過強,琴弦就會撞到琴衍 (Fret),導致聲音迸裂。在彈奏開放和弦時,要是撥弦沒做好,就會讓人清楚聽到聲音的瑕疵。

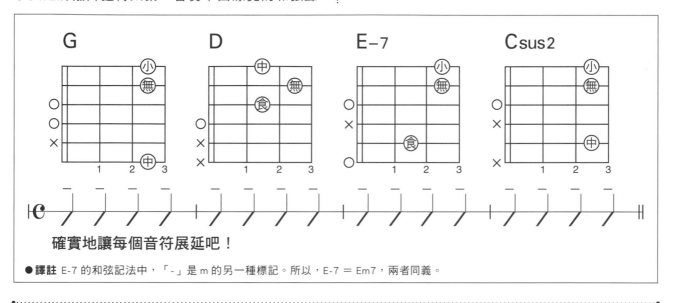

確實地讓每個音符展延吧!

● 譯註 E-7 的和弦記法中,「-」是 m 的另一種標記。所以,E-7 = Em7,兩者同義。

● 試著上下移動三和弦吧

所謂三和弦,指的便是只有 3 個音的和弦。以 E 的開放和弦為例,雖然會奏響 6 條弦,但音由高而低分別為 EBG♯EBE 這 6 個音,扣掉重複的音就會只剩下 EG♯B 這 3 個音,這便是前述的三和弦。也就是說,不論你彈奏了幾個音,要是只發出 3 種音,那就稱之為三和弦。

有些人就算會彈奏用上 5～6 條弦的全指型和弦,可能也不會彈奏以 3 個音為最小單位的三和弦。只要學會這個只彈三音的和弦技巧,便能在必要的音域裡彈奏和弦,或是做為自己即興的材料,是非常實用的技術。底下先來練習大三和弦 (Major Triad) 跟小三和弦 (Minor Triad) 的各三音三和弦基本型吧!

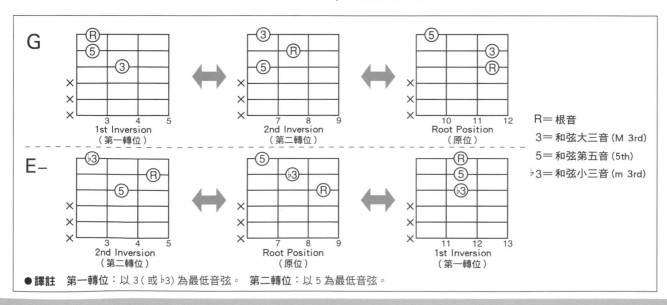

● 譯註　第一轉位:以 3 (或 ♭3) 為最低音弦。　第二轉位:以 5 為最低音弦。

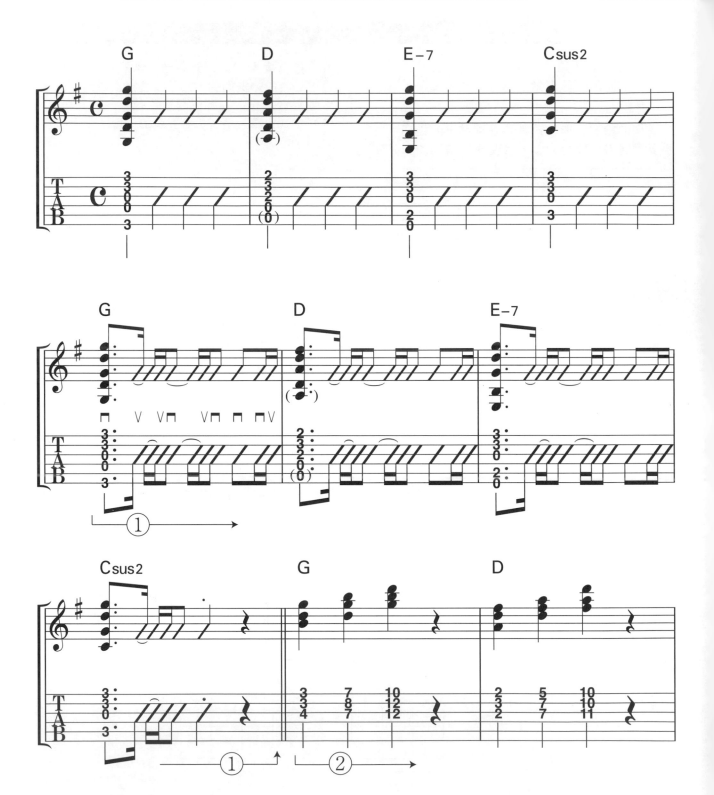

①：用交替撥弦（Alternate Picking）來彈奏吧！以十六分音符拍法來保持右手上
　　下擺動，並加入空揮來維持擺動的速度穩定。

②：藉三和弦的形式做出上、下行。一開始可能會難以對到節拍，請先確認好每
　　個和弦的位置，慢慢地移動，練習的最終目標是不假思索，也能慣性地彈出
　　各把位三和弦。

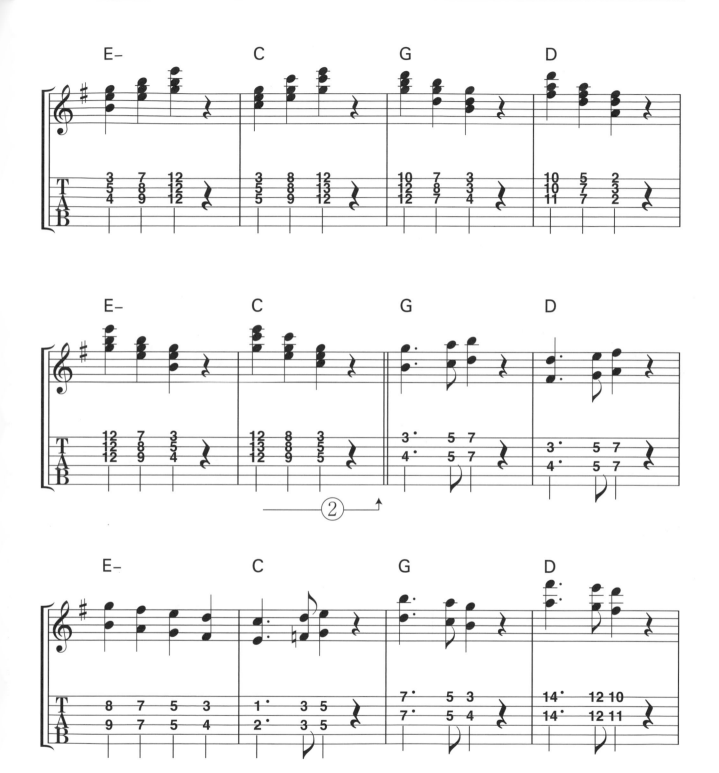

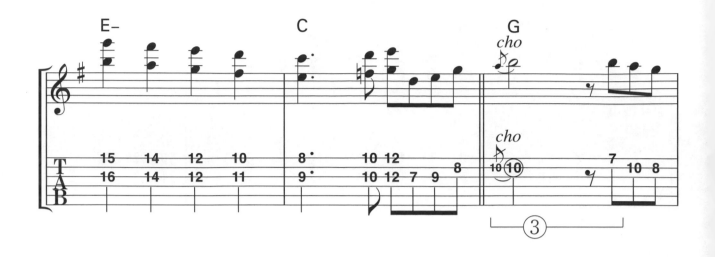

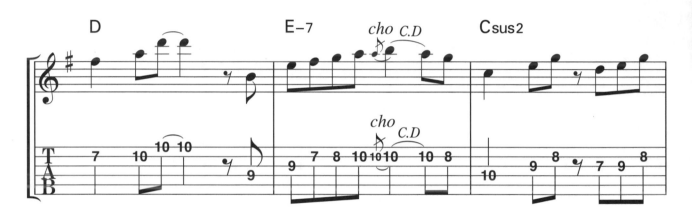

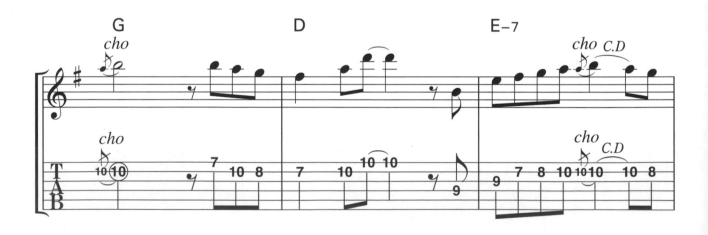

③：在第二弦第10格做全音推弦（*cho*標示處＝Bending。*cho*為日文譜的推弦記譜法，
　　*C.D*則是將推弦音音高降回原推音的音高），讓音高同於第二弦第12格。此音也
　　與後頭的第一弦第7格同音，對G和弦來說為和弦第三音（3rd）。使用推弦來表現
　　主旋律時，像這樣事先預想好要走到什麼音是很重要的。

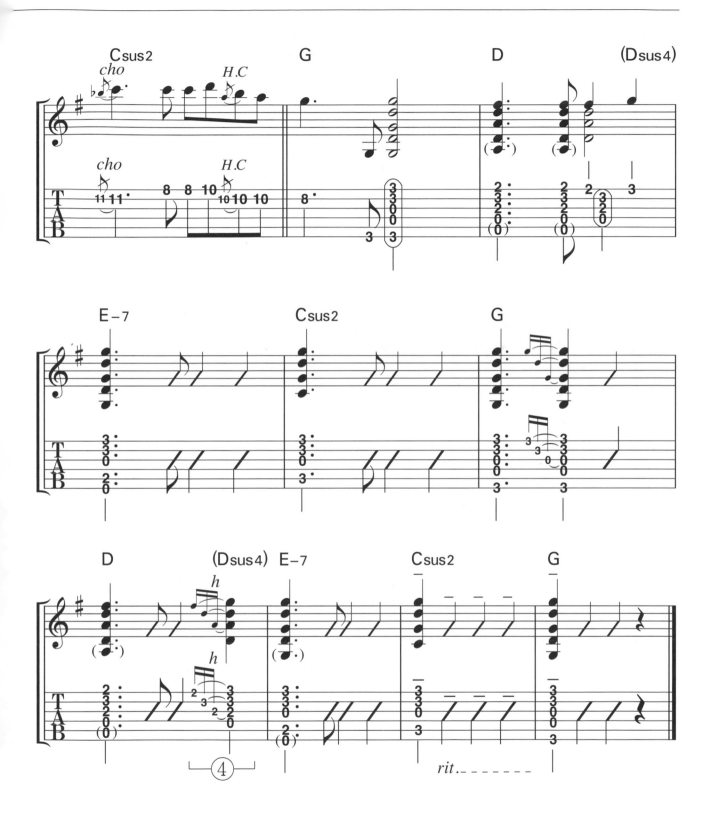

④：在靠琴橋（Bridge）的位置做出上撥弦（Up Picking），並用小指捶弦（Hammer-on）加入
　　裝飾音。

Three On Six

藉 Shuffle 節奏的藍調
學會能用來即興的素材

　　所謂的 Shuffle 節奏，在藍調裡相當常見，此曲便是以這為節奏基底，配上藍調的和弦進行所寫的練習曲。提到藍調，相信不少人會直接聯想到五聲音階(Pentatonic Scale)，但筆者在此是以和弦音為主來編寫旋律的。Wes Montgomery 有首曲子叫「Four On Six」，筆者借了該曲的曲名一用（曲子本身並不相似），提示讀者可以在此學到三度與六度音的樂句。

　　從第十三小節開始，會變成以三度移動為主的單音樂句。雖然是機械式的動作，但只要反覆練習，讓手指習慣成自然，就能跳脫五聲音階的箱型音型框架，為自己的演奏多添一筆庫存用料。

　　從第二十五小節開始，為六度的和聲樂句。除了能用於伴奏之外，也能用做Solo的一部份。

　　曲子整體，是以「樂想(Motif)」為主題來構思樂句，特色就是不讓演奏者將Solo彈得又臭又長，而是將其限定在較短的音型上。

用此曲來熟習這些技巧吧！

✓ **讓身體習慣藍調的和弦進行吧！**

✓ **學會三度的上下行樂句跟六度的和聲樂句吧！**

✓ **用根音、和弦第三音(3rd)、和弦第七音(7th)的和弦來摸透曲子的骨架吧！**

●彈彈看由根音、和弦第三音(3rd)、和弦第七音(7th)所構成的和弦吧

將和弦的根音置於第五或第六弦,並將和弦的和弦第三音(3rd)和和弦第七音(7th)配置在第三與第四弦上的和弦指型。事先掌握這個技巧,在記下許多曲子的和弦進行時,便會派上用場。

大七和弦(Major 7th)跟小七和弦(Minor 7th)雖然不會在此曲登場,但筆者也在下方的圖示裡標註了。要是繼續在第二弦與第一弦上加入延伸音(Tension Note),也能讓其發展成爵士所常用的和弦。

在爵士等音樂中,延伸音之類的高音會由鋼琴負責,而根音則是貝斯在彈奏,常會見到吉他只彈奏第三與第四弦兩個音而已。

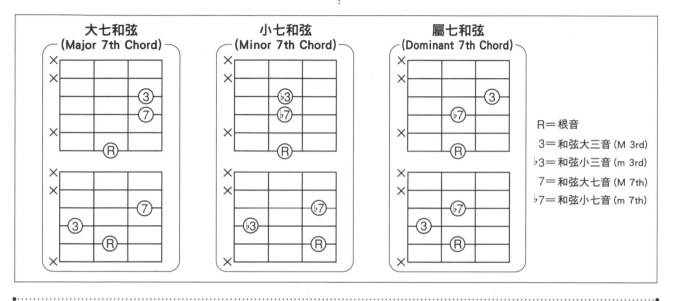

大七和弦 (Major 7th Chord) ／ 小七和弦 (Minor 7th Chord) ／ 屬七和弦 (Dominant 7th Chord)

R＝根音
3＝和弦大三音 (M 3rd)
♭3＝和弦小三音 (m 3rd)
7＝和弦大七音 (M 7th)
♭7＝和弦小七音 (m 7th)

●看看三度樂句、六度樂句的移動吧

筆者在下方圖示了以三度間隔來上下行的單音樂句,以及六度音奏法的和弦樂句。此曲雖然是在 A 大調的 3 個和弦上做移動,但只要掌握好自己要從和弦的幾度音,移動到幾度音的話,換到其他和弦上也就能套用同樣的手法。◉為和弦的根音。

在吉他上,除了第二、第三弦之間是三度之外,其他的相鄰弦都是以四度間隔來調音的。筆者在此是用第一弦、第三弦來表現六度樂句,建議讀者也能練習以第二弦、第四弦的組合來彈出同樣的音,相信這樣能讓你更快地掌握指板上各弦間的度數關係。

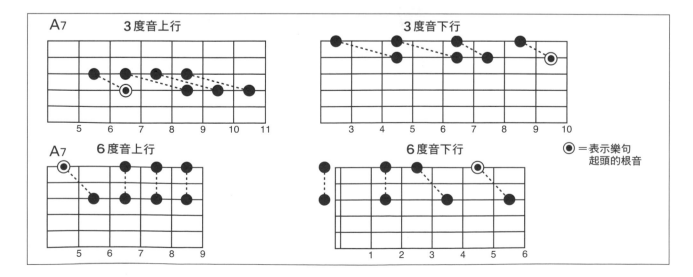

A7 ／ 3度音上行 ／ 3度音下行
A7 ／ 6度音上行 ／ 6度音下行

◉＝表示樂句起頭的根音

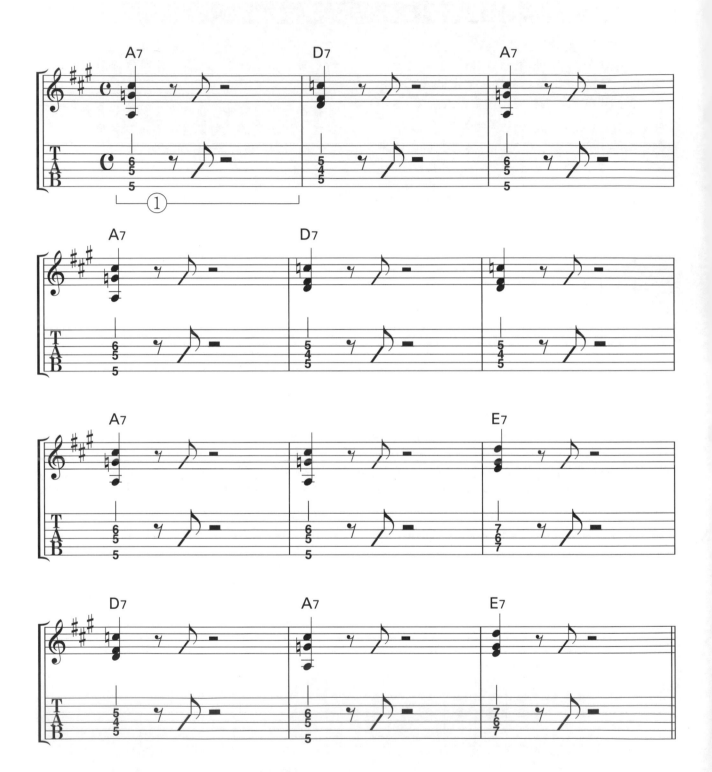

①：指彈手法(Finger Picking)，使用右手的拇指、食指和中指去彈奏。筆者在做
指彈時，會將撥片內包，夾在食指與中指之間。此處樂句會突然出現很長的
休止符，請讀者要確實數好休止符間拍子。在開始彈奏以前，先試著感受一
下節拍變化吧！

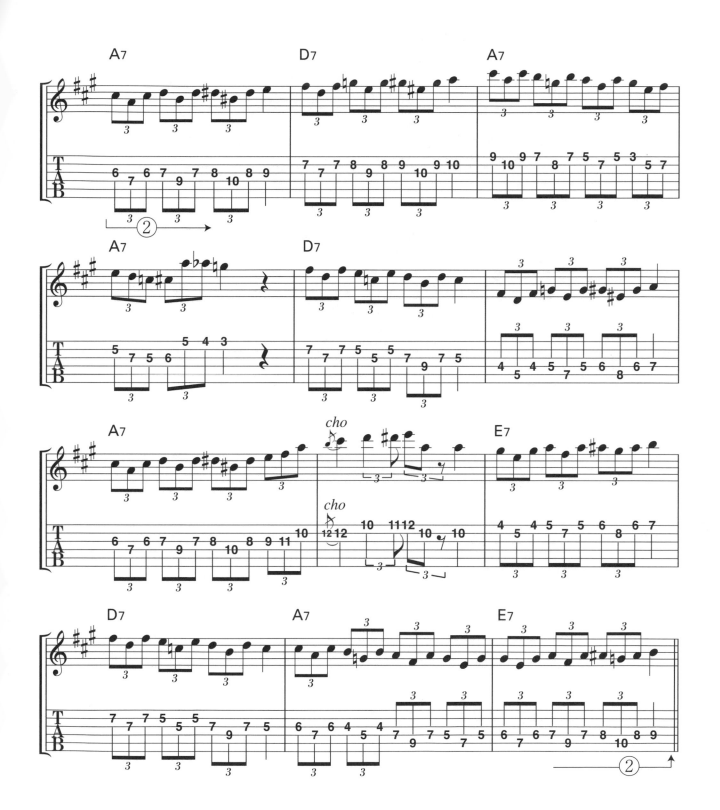

②：由此開始換成以撥片撥奏，用交替撥弦的方式去彈奏。技巧上偏難一些，建
議讀者在練習時，可以將速度放得比CD更慢，熟悉之後再慢慢變快。

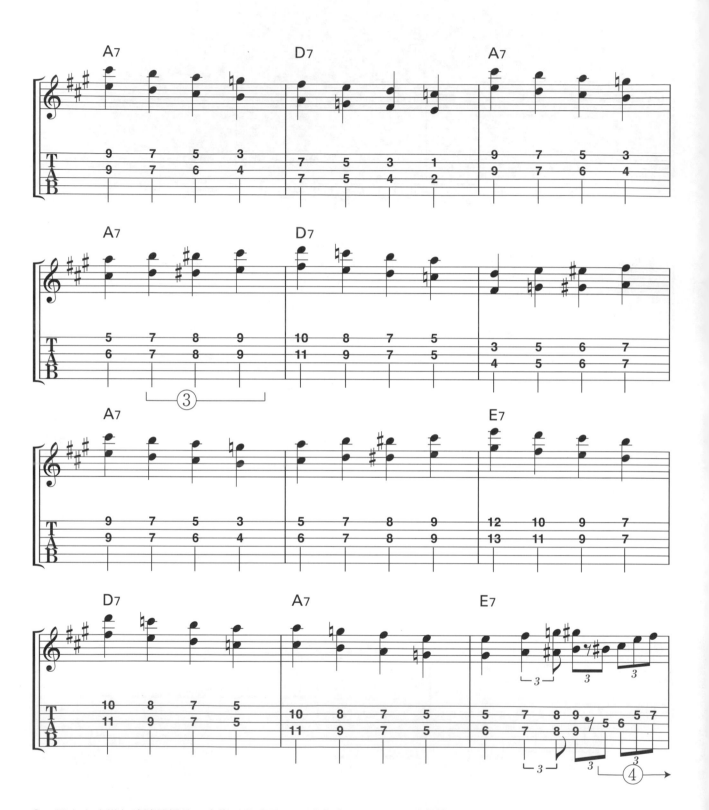

③：彈奏六度樂句時請用撥片＋中指。此處除了和弦內音(Chord Tone)之外，
　　也加了半音的移動手法。有時候像這樣移動半音，會讓和弦進行變得更為
　　「柔順感」，建議讀者別拘泥於只用和弦內音，放膽地去彈吧！

④：預先以接下來的展開（和弦鋪陳）去編寫樂句的手法，稱之為「弱起
　　(Anacrusis)」。筆者事先在E7這一小節後段，就奏出了A7的和弦感。想使
　　用這種手法，就得清楚樂句的和弦走向才行。

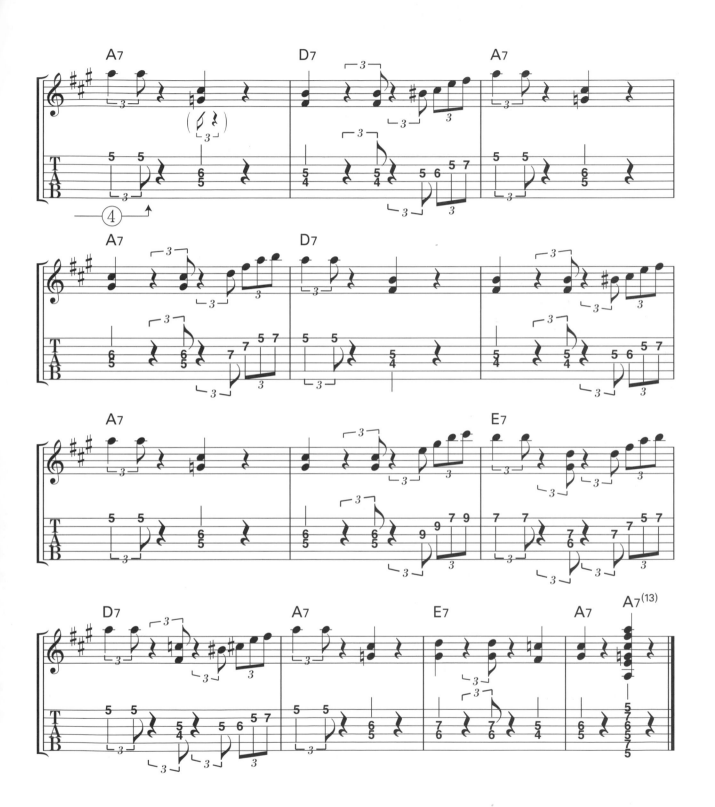

藉爵士常見的和弦進行
走一遭伴奏、即興、Chord-Solo ！

　　此曲為本書中難度偏高的爵士練習曲。長十二小節的副歌將會循環5次，每次循環要學習的主題都不同。筆者在這兩分鐘裡塞了許多重要元素，想完奏整首曲子不是一件易事，讀者也能挑出自己喜歡的部分練習就好。曲子，是模仿中音薩克斯風(Alto Saxophone)奏者 Charlie Parker 所經常使用的和弦進行模式。以爵士吉他手之姿聞名天下的 Joe Pass 也深受 Parker 的影響。筆者曾多次請求 Joe Pass，最後有幸接受他的私人授課，在此曲中便用了 Joe Pass 的精湛技巧，謹在此將這首藍調獻給 Joe。

第1次副歌：和弦伴奏(Chord Backing)
第2次副歌：低音伴奏(Walking Bass)＋
　　　　　　和弦伴奏(Comping)
第3次副歌：單音即興
第4～5次副歌：Chord-Solo (Chord-Melody)

用此曲來熟習這些技巧吧！

✓ 試試看爵士的搖擺節奏「Swing」吧！

✓ 彈奏 Walking Bass 感受爵士特有的氛圍吧！

✓ 搞懂怎麼編寫帶有和弦感的單音樂句吧！

Lesson

●彈彈看 Walking Bass 吧

我們來看看第二次副歌登場的 Walking Bass 是怎麼製作的吧！筆者在此雖然是從音樂本身的構造去分析音符，但實際上在設計 Walking Bass 時，不是如此機械、理論的。雖然 Walking Bass 第一拍十之八九的選音都會是和弦的根音，但有時候也會因為下個和弦的走向而有變化。吉他是可不同於

貝斯手的思路，會有甚大的差異可能喔！更神奇的是，照公式按部就班設計的 Bass Line 往往會比上述不按牌理出牌的 Bass 走法更沒有爵士韻味。

想抓住那樣的感覺，就先多彈、多感受筆者所做的範例，同時也多去聆賞真正的爵士貝斯吧！

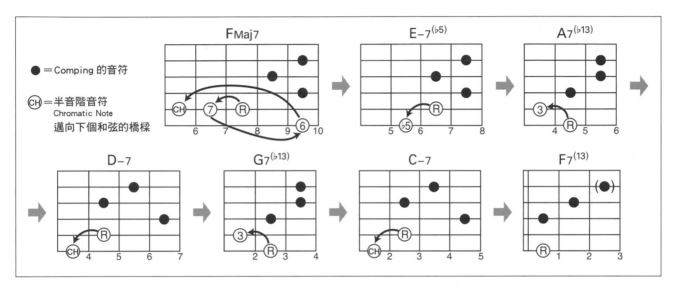

●來看看 Chord-Melody 的構造吧

在第四次副歌，藉和弦的彈奏手法，讓最高音 (Top Note) 變成主旋律。在日本稱之為 Chord-Solo，但在美國則是叫作 Chord-Melody。

乍看之下雖然相當複雜難解，但只要掌握訣竅，就會發現它不如表面上那麼繁瑣。除了要將 Joe

Pass 常用的 Voicing（配置和弦聲響的方式）放入腦海之外，也要學會偶爾拋卻理論，透過反覆練習，讓身體與耳朵記下這樣的樂感。邊想邊彈的話，反而會讓樂音失去律動 (Grooving)，在藉由體感能自然而然彈出和弦之前，不停練習吧！

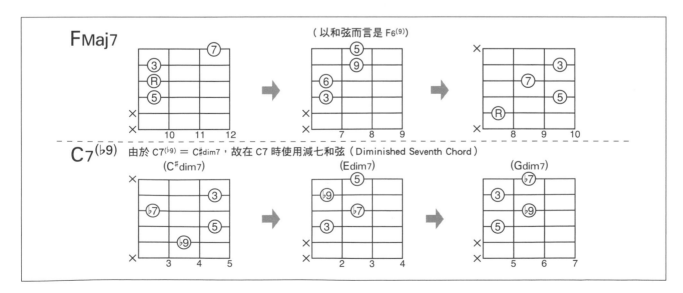

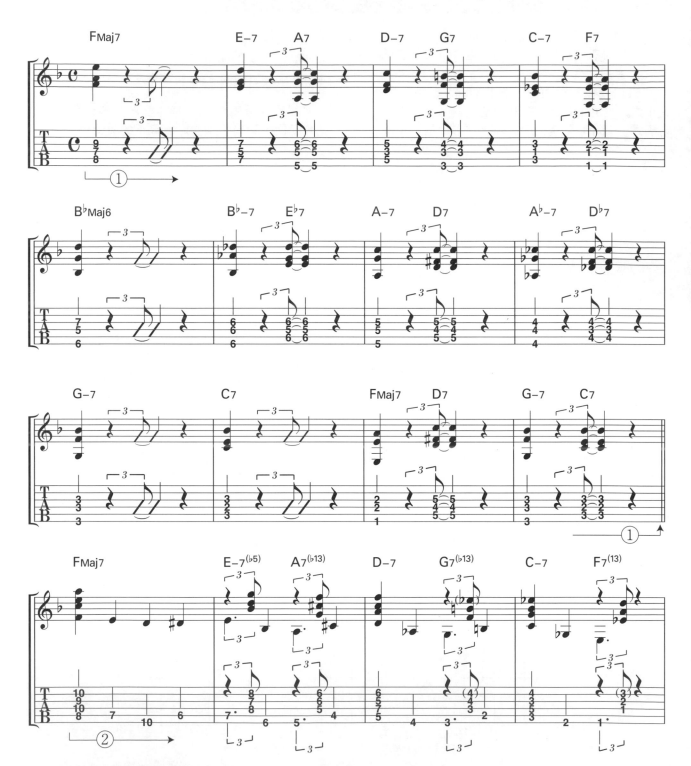

①：以指彈的方式彈奏由根音、和弦第三音（3rd）、和弦第七音（7th）組成的和弦，
　　並跑完整首曲子的和弦進行。由根音、和弦第三音（3rd）、和弦第七音（7th）
　　組成的和弦雖然只有3個音，但和弦的移動簡單明瞭，對日後記住爵士等有
　　著複雜和弦進行的曲子時，這樣的練習會特別有用。

②：這裡是在第五、六弦上做Walking Bass，加入Chord Comping（以和弦彈奏
　　有節奏感的伴奏）的組合練習。Bass Line用右手拇指，和弦則是用食指、中
　　指、無名指去彈奏。請先試著只彈奏Bass Line來練習。

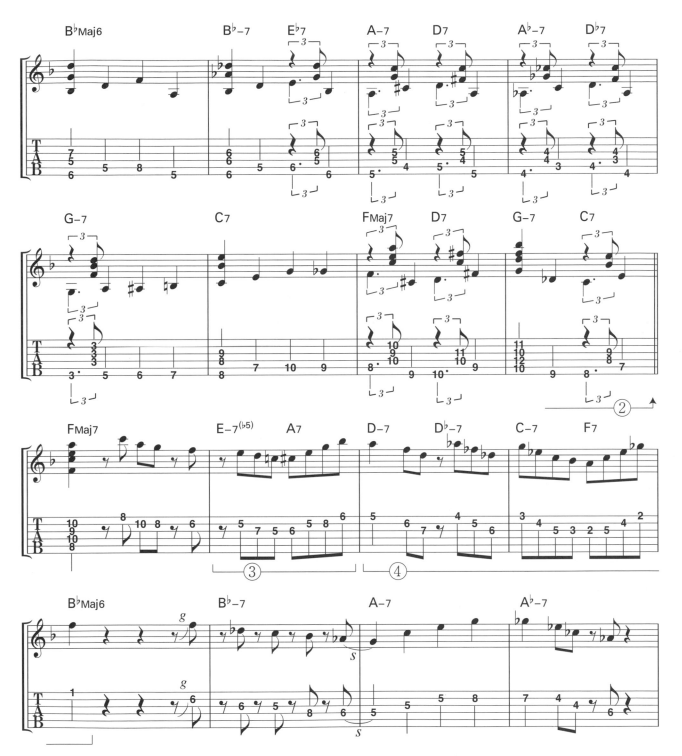

③：單音樂句請用撥片來彈奏。此為爵士裡常見的樂句，走法（向）近似C♯減和弦的琶音。在A7和弦營造出不安定的氛圍之後，再於D-7（註）和弦當中，歸結到和弦的第五音（5th=A音）穩定聲響。

④：從連續的小三和弦開始，到F7之後爬A減和弦，最後歸結到B♭和弦的五度音（F音）。

（註）作者在本書中，皆以和弦主音後「-」符號作為是小三和弦中的標記m的替代，像本例：D-7指的就是我們所見的Dm7之意

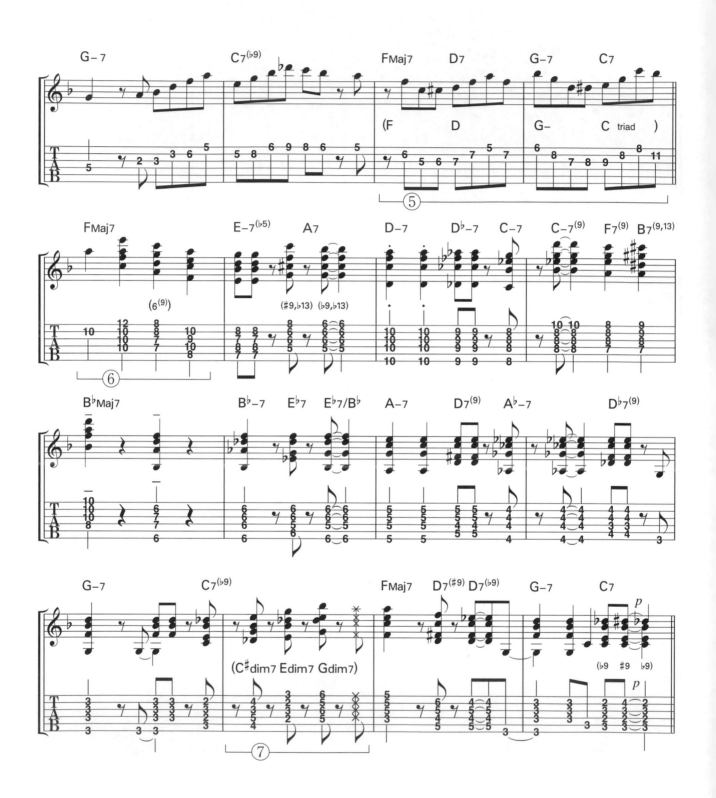

⑤：以三和弦的組成音為中心，在接往下個和弦之前加入半音的移動。

⑥：在大七和弦裡常見的和弦移動方式。

⑦：C7$^{(♭9)}$的組成音，幾乎跟C♭dim7相同，而C#dim7的組成音又跟Edim7、
　　Gdim7相同，只是組成音的排列序不同。這樣的手法在爵士吉他裡相當常見。

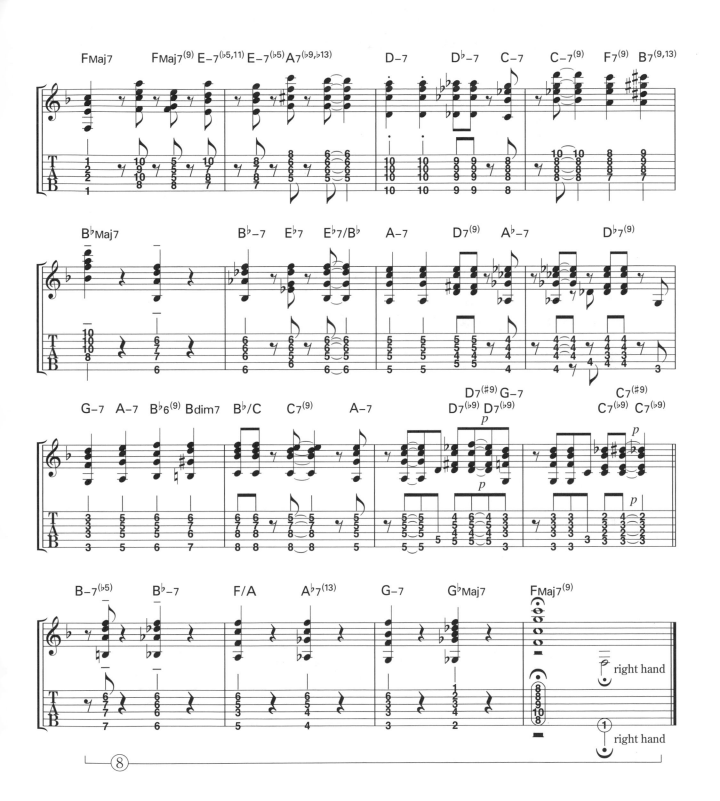

⑧：將最高音固定在 F 音（第二和弦第 6 格），一次次改變 F 音之上的和弦音進行
模式。G♭Maj7 第一弦的音，請用封閉指型的食指根部去按壓。
最後一個音符，就用右手的食指去敲擊（Tapping）第六弦第 1 格吧！

Mountain River Valley

CD TRACK 05　參考速度　♩ = 110

只用 Funk 的節奏吉他
來完成曲子吧！

這是模仿 Bobby Hebb 的「Sunny」一曲的和弦進行所寫的 Funk 吉他練習曲。Funk 對筆者而言，會在腦中自然地浮現出磅礴的印象。要比喻的話，就有如 Earth, Wind & Fire 這個樂團名一般，給人一種「無限延伸、直到宇宙那方」的浩瀚感。筆者從壯闊的大自然意象，聯想到高山、大河、深谷，故特以此命名這首練習曲。

筆者在彈奏 Funk 時所使用的和弦配置（Voicing），是將 Earth, Wind & Fire 的整個 Horn Section（管樂器組成的樂團）編曲概念應用在吉他之後的產物。這跟一般以吉他來詮釋 Funk 風的傳統概念大大不同，還請讀者細細聆賞其中的差異。

筆者常被問到吉他在彈奏 Funk 時該怎麼調整音色，其實秘訣就是在撥弦時，撥片觸弦的速度要夠快。盡可能地快速刷過第六到第一弦，就能做出打擊樂器般的 Attack。附錄 CD 裡的音源，並沒有加上任何的 Compressor。

用此曲來熟習這些技巧吧！

√　學會 Funk 的撥弦法吧！

√　掌握悶音（Mute）與撥弦兩大祕訣，做出打擊樂的聲響吧！

√　記住能應用在 Funk 曲中的和弦配置吧！

●用根音、和弦第三音(3rd)、和弦第七音(7th)組成的和弦一個勁地Swing

Funk 節奏吉他的根源,就是爵士的 Swing。Swing 的吉他基本上會像「Three On Six」那樣,以根音、和弦第三音 (3rd)、和弦第七音 (7th) 這3 個音組成的和弦為主。底下我們就用 B♭7 跟 E♭7 來好好練習一番吧!

這個根音、和弦第三音 (3rd)、和弦第七音 (7th) 的練習,儘管簡單卻無比重要,筆者在這邊會花較多篇幅來解說。

右手要在放鬆的狀態下,加大刷弦的幅度,同時也得確保右手刷過琴弦的速度要夠快。

因筆者有幸,請到 Steve Gadd、Bernard Purdie、Steve Jordan 等幾位超一流的鼓手,參與錄製自己的專輯,所以能近距離的將他們的動作盡收眼底。超一流的鼓手,不論是曲速較快的曲子,還是緩慢的抒情曲,他們打鼓的動作都不會出現極端的變化。即便曲子再慢,動作本身依然有著速度感。而不好的鼓手,遇到慢歌自己的動作也會變慢,遇到快歌則會變得很趕。

這點在吉他上也是同理,節奏彈得很穩的人,不論曲速怎麼變化,他們的基本動作都不會有太大差異。反之,不擅節奏吉他的人,遇到曲速快的歌曲時,右手會用力過頭,發出類刮弦般的刺耳噪音;遇到曲速慢的歌曲時,刷弦的動作會變慢,導致每條弦的聲音出現時間差,這樣聲響也就自然會不夠乾淨、俐落。

讀者在練習時,撥片別握太緊,手腕保持放鬆,刷弦的幅度要比平時更大,從第六弦一口氣刷到第一弦。無論曲速和歌曲強弱怎麼變化,右手刷弦的「動作幅度」都不該有太大的變動,強弱主要是由手握撥片的力道來調整。

同時,不該發出聲音的弦,要用左手的各指尖和指腹做好悶音。要是餘弦沒做好悶音,出現不必要的音時,節奏就會頓失該有的俐落。底下的譜例為悶音的練習,反拍的八分音符全都加了幽靈音(Ghost Note),用以標示刷弦聲。但實際在演奏 Swing 吉他時,反而較少加入這樣的幽靈音。

Funk 的秘訣,就在於右手刷弦的俐落,以及左手悶音的乾淨程度。

這個根音、和弦第三音 (3rd)、和弦第七音 (7th) 的和弦音 Swing 練習,可以學到上述所提及的所有重點。要是不能在這裡立下基礎的話,想彈好十六分音符的 Funk 將更是難上加難。

在 Rittor Music 的官網上,有筆者所著的『演奏能力開発エクササイズ(開發演奏能力的練習)』專頁兼研討空間(https://www.rittor-music.co.jp/tomofujita/),讀者可從中找到「スウィング(Swing)」的條目,觀看筆者彈奏同樣和弦的影片,請務必做為自己練習的參考。

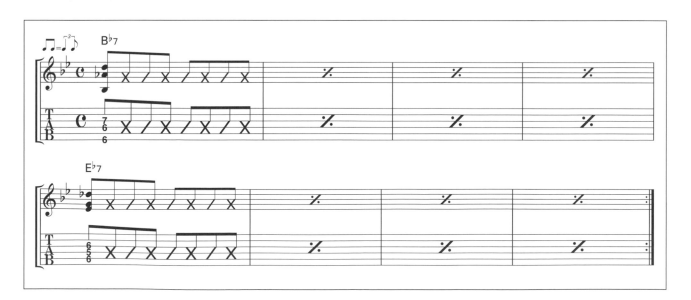

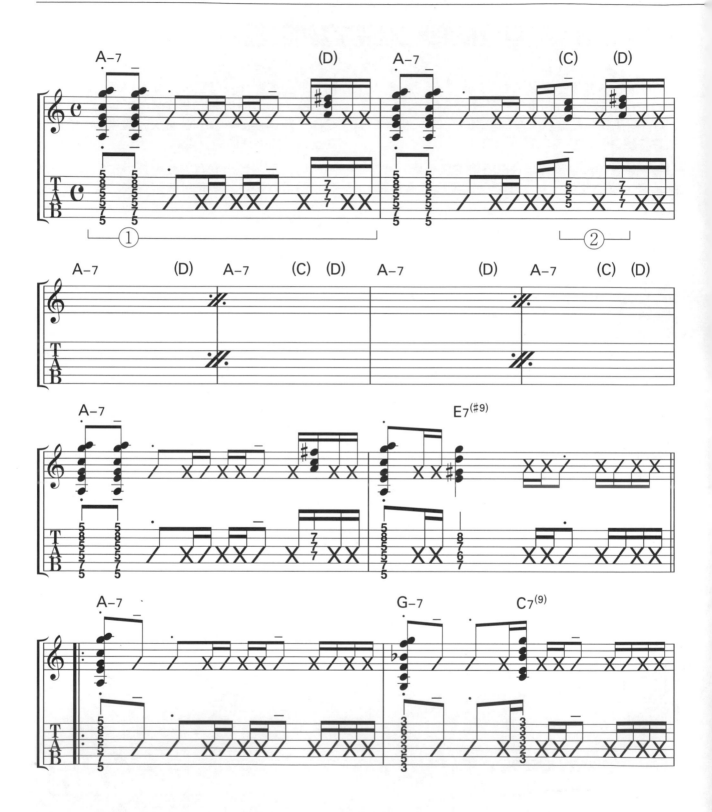

①：筆者在希望短促的音符上加了斷音記號（Staccato，點狀）；希望音值一直延
　　伸下去的則加了持續音記號（Tenuto，橫線狀），請先按照譜面指示進行練習。

②：C和D這2個三和弦是做為中間裝飾音。這是在一個小調和弦彈到底的Funk
　　中相當常見的手法。

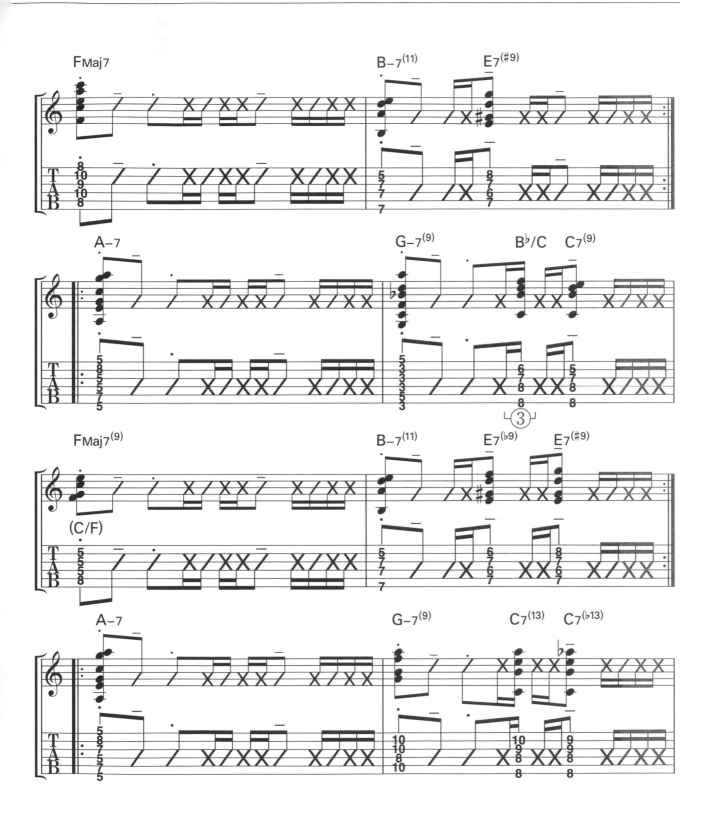

③：這個和弦有時候也會寫成 Csus7^(9)。

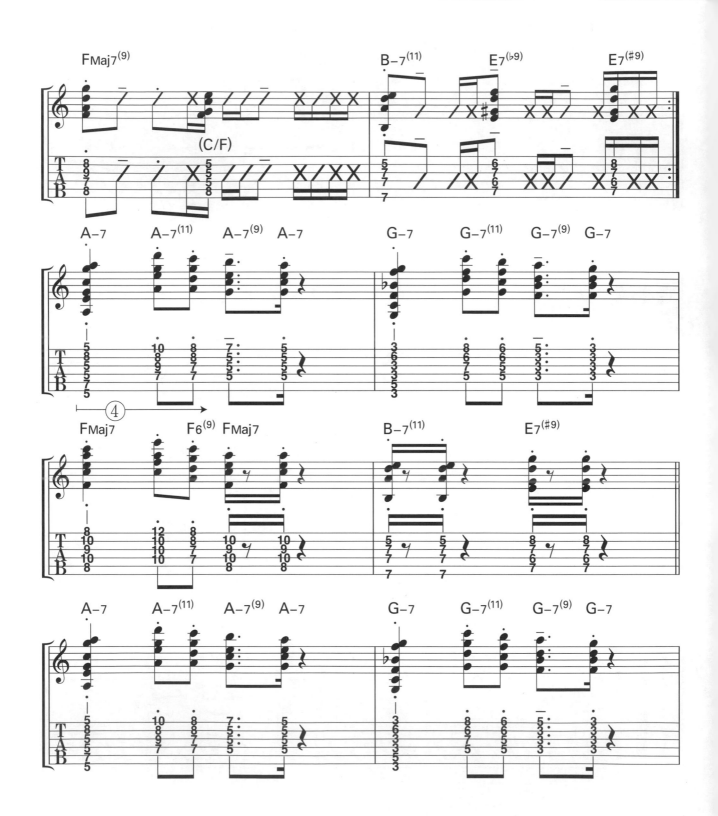

④：在第一拍彈奏全和弦，後面再接著彈奏 Chord-Melody。這是 Wes Montgomery
常用的手法，筆者將其應用在 Funk 上。

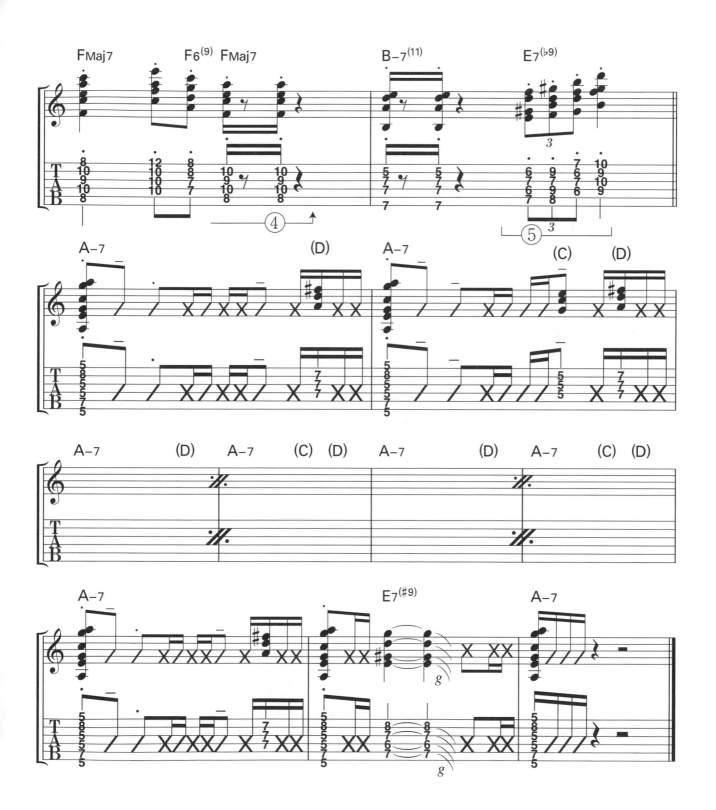

⑤：將 E7⁽♭9⁾ 替換成組成音幾乎無異的減和弦，做出快速的切換。這個手法在 Wes Montgomery 的演奏中也相當常見。

想在流行樂奏出爽快的和弦 就得精熟撥弦的強弱技法！

　　曲名是源自於筆者在伯克利任教時，所使用的418號房。筆者使用這間房已有20個年頭，John Mayer跟Eric Krasno都曾坐在這聽講過，可謂是筆者的第二個家。此曲原本是筆者在彈木吉他時好玩寫出的，這次試著用電吉他重新詮釋一番。曲子原本的意境，是想要重現筆者在日本所聽到的音樂團體——DEPAPEPE那沁人心脾的樂音，這次特別融合了筆者自己的節奏感以及和弦配置的手法在其中。

　　如果將彈奏木吉他的感覺套用在電吉他上，就會因為力道過大使得聲音尖銳，自然也就不會有好音色。因此，為了在曲子高潮的部分能有最棒的樂音，會在其他地方多下點心思，刻意彈得較為保守（該將曲子的何處當作高潮，請仔細聽CD思考吧！）。這首曲子是生是死，全都取決於自己有沒有辦法控制好刷弦的力道強弱。

用此曲來熟習這些技巧吧！

☑ 奏出聲響悅耳的和弦也是演奏技巧之一！

☑ 掌握好吉他這個樂器的動態範圍吧！

☑ 彈奏較為輕柔的部分時也要保有律動的靈動感！

●練習怎麼奏響前奏的和弦

此曲凝聚了流行樂的要素，有不少轉換意境的時刻，直接就開練的話，可能會奏不出悅耳音色，變成只是看譜在刷和弦而已。要是和弦彈得不漂亮，就沒辦法帶給此曲生命，請先用開頭的和弦來練習看看吧！

左手壓弦時要將手指立起來，確實壓好琴弦，避免悶到開放弦的部分。刷弦的力道要是過強，就會扯到第六弦，造成聲音過尖（變高），破壞和弦的聲響。以保持和弦聲響與悅耳音色的平衡狀態下，測試刷弦的力道最大能提升到什麼地步，掌握音量的上限在哪吧！

●練習一邊保持律動一邊讓聲音漸弱

這個練習也是從曲子中挑出來的。要一個和弦在保持律動的同時，讓聲音越來越小（漸弱，Decrescendo）。許多人在演譯漸弱的樂感時，很容易犯了連刷弦動作也會跟著變慢，（即使有跟節拍器）以致拖到整個演奏的速度。在彈奏漸弱的手法時，不該改變自己刷弦的動作幅度跟速度，而是應

透過握撥片的力道以及整隻手腕的力量細膩控制，去讓音量產生變化。此曲雖然會讓人聯想到民謠風的吉他，但練習主題其實跟前一首的「Mountain River Valley」有關，也會讓讀者的 Funk 演奏力有所提升。

音量越來越小

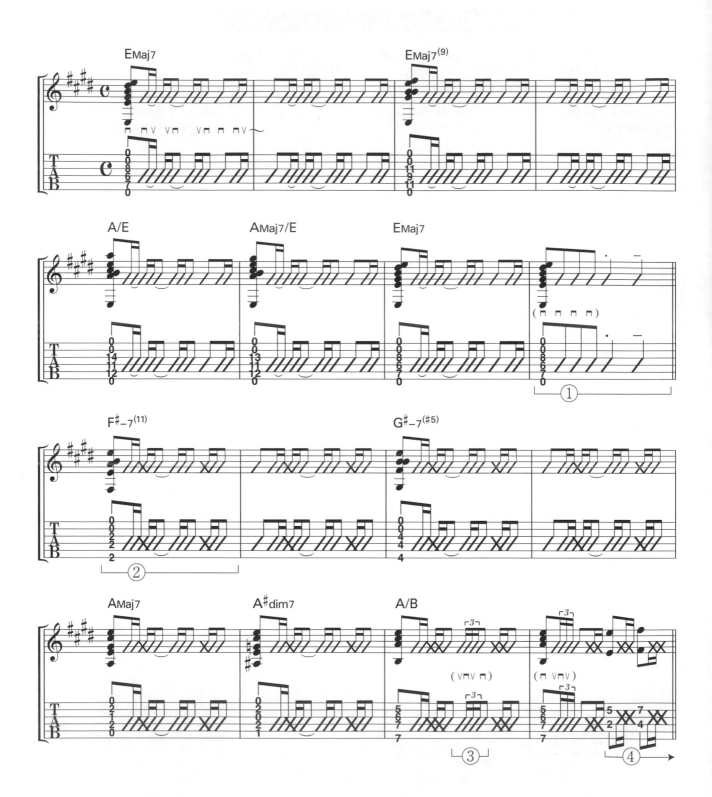

①：為了將氣氛接往下個段落，請紮實奏響和弦。第三拍有個標記斷音的音符，
要確實斷得不偏不倚。

②：在十六分音符的刷弦裡頭，加了輕敲琴弦的聲響。

③：用類似裝飾音的方式加了三連音在裡頭，但由於難度相當高，省略也無妨。

④：從這裡開始就相當於流行歌曲的「副歌」，試著提高音量炒熱氣氛吧！

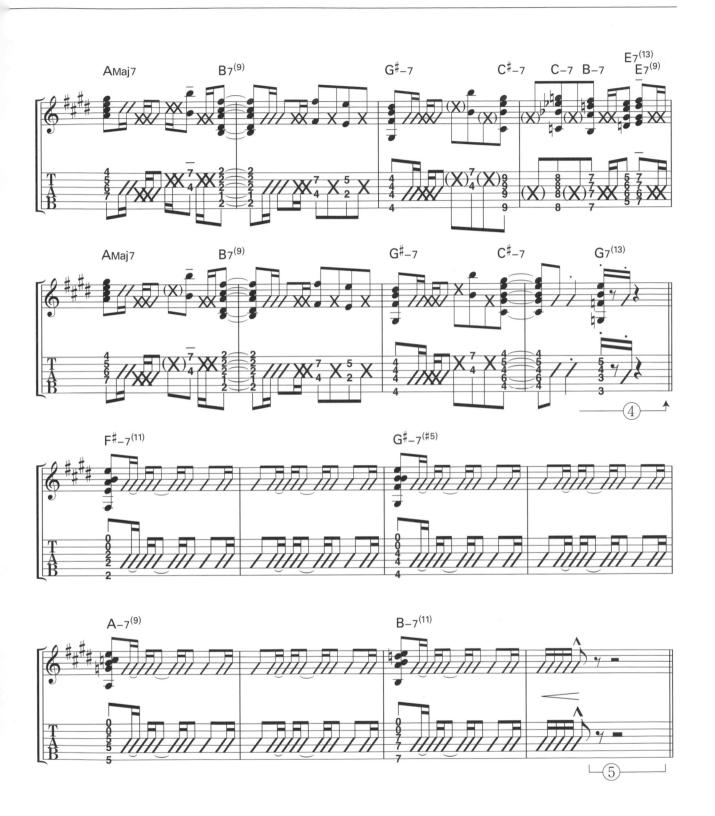

⑤：為了與下個段落作出氛圍的區隔，這個休止符後要確實把聲音停下。

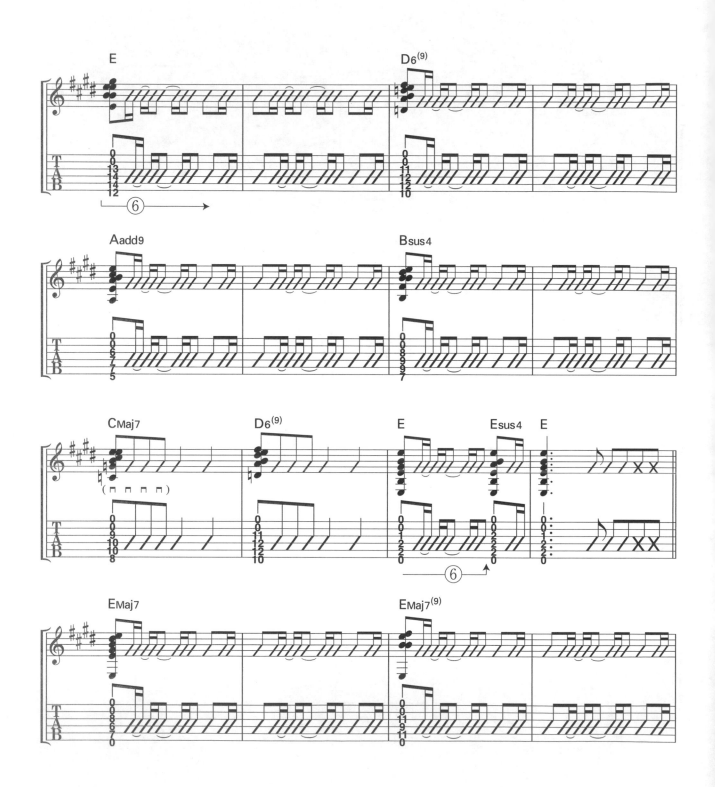

⑥：光看各個和弦名稱，可能會以為這段和弦進行的聲響很複雜，但其實⑥範圍
　　內的和弦指型全都一樣，都是用同一和弦指型在左右平移而已。

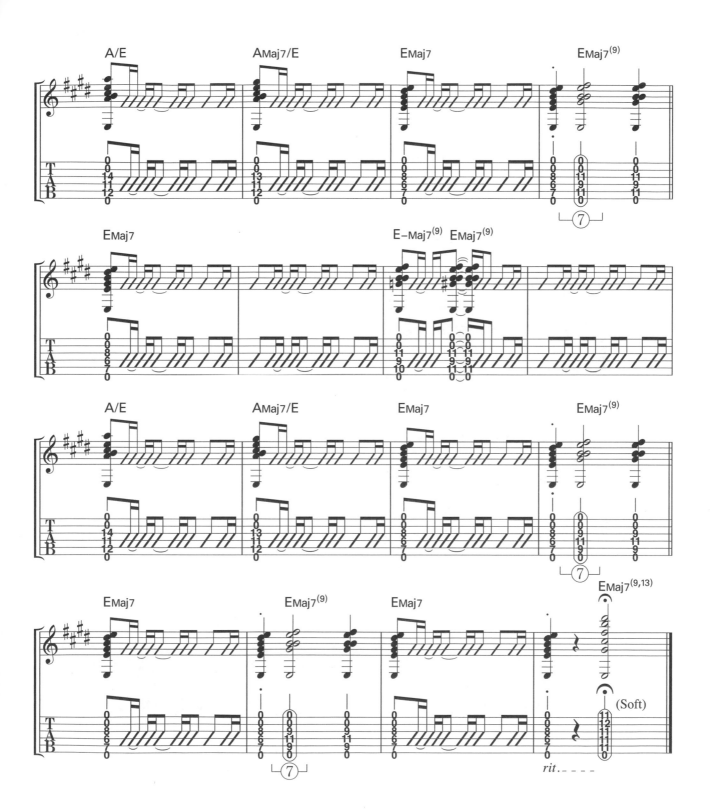

⑦：這裡只需要輕微發出聲響即可。這樣的手法，可以讓聽眾的耳朵更集中在下
個音符上。

將吉他的哭腔與小調系的三和弦完全征服！

　　這是筆者在自己的演奏會上也必定會彈的完全原創曲。遙想以前在波士頓參加一個藍調樂團時，不論是彈 Slow Blues 還是 Shuffle，西班牙餐廳的客人們都沒什麼反應。與團長商量過後，試著演奏 Santana 的「Europa」，結果大受好評，自那之後，這首歌就被放入樂團的必備歌單了。但一方面，筆者又不希望客人來看自己只是想聽 Santana 的歌，於是寫了這首同樣能炒熱氣氛的小調歌曲，打算不再表演「Europa」。筆者將自己特有的日本旋律，跟帶有爵士色彩的和弦進行結合起來，以心懷故鄉 —— 京都的冬景寫下這首「Kyoto」。

　　雖然我有不少學生，都喜歡用即興的方式來彈奏這首歌的 Solo，但那樣難以表達出曲子的和弦感，便決定以三和弦的形式讓讀者練習。

用此曲來熟習這些技巧吧！

✓ 善用推弦豐富旋律的情緒吧！

✓ 推弦時要清楚知道目標音高在哪！

✓ 即便和弦一個一個地慢慢換，也要會彈三和弦！

Lesson

●用 Clean Tone 來練習推弦

　　由於此曲是為了跟以破音推弦為其「註冊商標」的 Santana 打對臺（？）寫的，故筆者在其中加了不少 Clean Tone 的推弦。開始演奏這首曲子之後，筆者的推弦技巧便突飛猛進。同時，因為 Clean Tone 的推弦唬不了聽眾，故練習時除了要確實讓音達到目標音高之外，更要讓它聽起來飽含情感。

　　底下我們就用「Kyoto」的主旋律，來練習半音跟全音的推弦吧！使用推弦彈奏旋律時，要學會在心中「想好」目標音高。

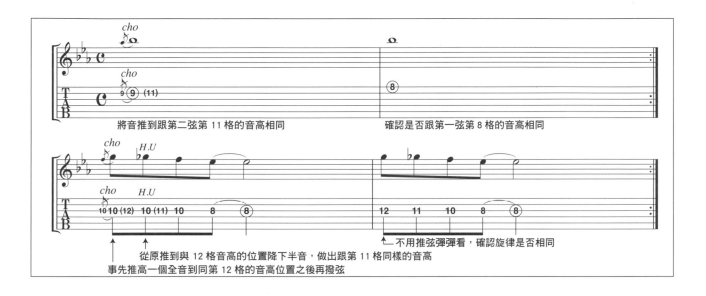

將音推到跟第二弦第 11 格的音高相同　　　　　確認是否跟第一弦第 8 格的音高相同

從原推到與 12 格音高的位置降下半音，做出跟第 11 格同樣的音高

←不用推弦彈彈看，確認旋律是否相同

事先推高一個全音到同第 12 格的音高位置之後再撥弦

●上下移動多個三和弦的練習

　　在「Hoi Hoi Hoi」筆者也有介紹類似的練習，由於此曲的和弦數量較多，故這裡再次講解一下三和弦。習慣以後，為了如下圖所示，能圓滑接起各個和弦，也請試著自己學會怎麼找出兩和弦距離較近的把位變換方式吧！

　　即便只有三和弦的音，只要在節奏跟表現手法上下工夫的話，也是能發展成即興的。要是腦海裡只有音階或是五聲的話，彈出來的樂句就很容易跟背景的和弦脫節，但加入三和弦的組成音的話，就能讓整體樂感聽來更契合。先反覆練習，讓自己可以更直覺地彈出三和弦吧！

B2 將B2段落的三和弦滑順接起的範例　最高音做最小的移動！

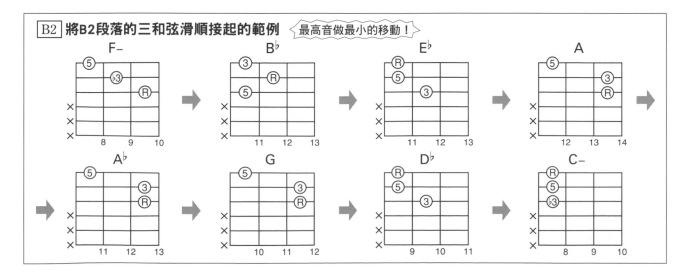

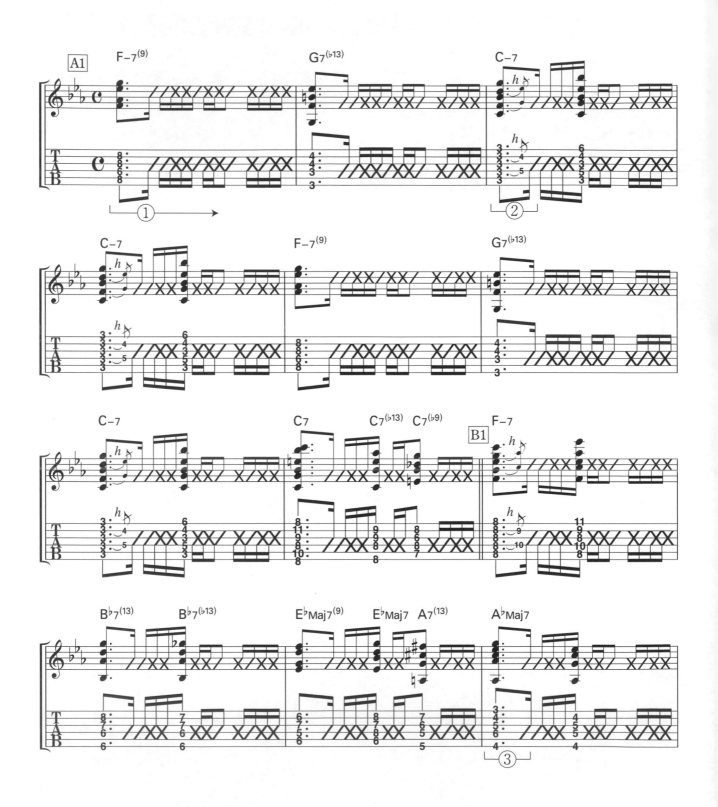

①：此曲的基本和弦。要是彈奏每個音符的力道都相同的話，樂音就不會有律動感。
此外，也沒有必要讓自己壓的每個音都音量均等。請聽附錄CD，參考筆者彈奏
哪個音時力道較弱。

②：食指採封閉指型，用中指跟無名指的捶弦加入裝飾音。

③：用封閉指型的食指根部，去壓第一弦的音。

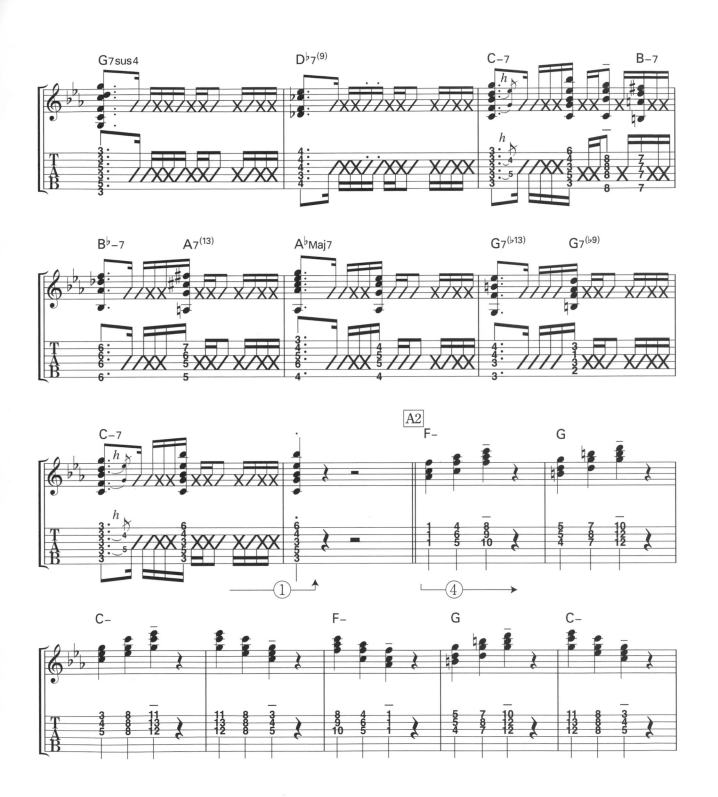

④：三和弦的練習。由於是常見的小調系三和弦編寫手法，先讓體感好好習慣這個移動吧！

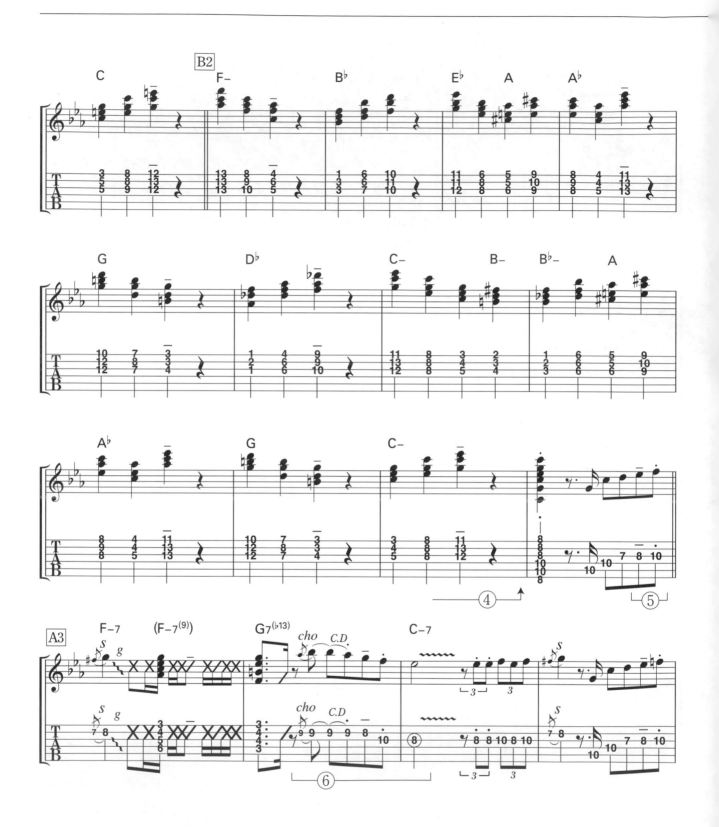

⑤：這裡開始用單音進入曲子的主題。即便都是單音，但不代表各音音值（長）
　　跟力度也是相同的。請參考譜上標示的斷音與持續音記號。

⑥：用推弦來彈主旋律的樂句。請留心音高跟情緒表現。

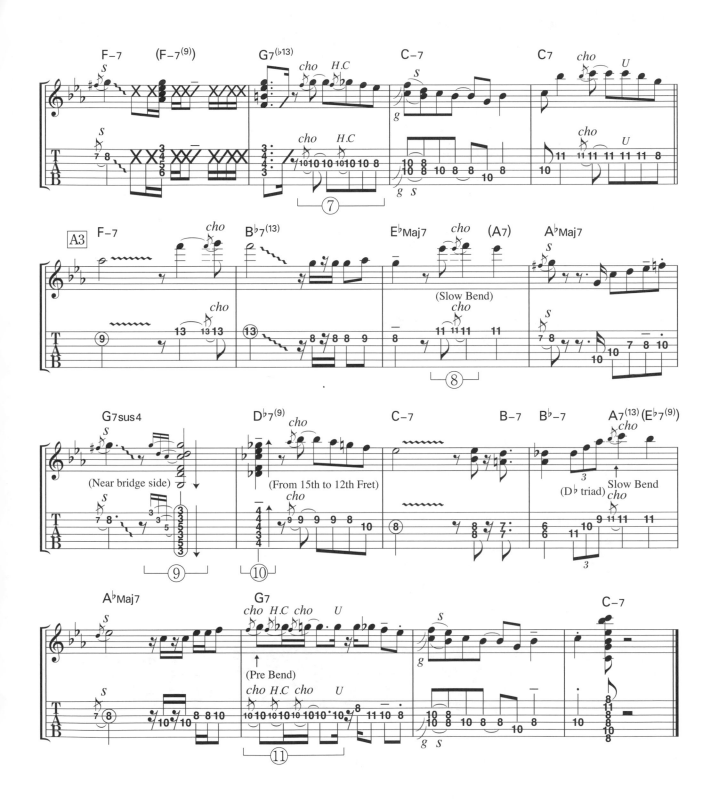

⑦：從推弦後的G音，一直走半音下降的樂句。

⑧：這裡請放慢推高弦音動作的速度。

⑨：於靠近琴橋的位置做上撥弦。

⑩：跟前一個和弦形成對比，右手以較柔的力道在指板的第12～15格附近撥弦。

⑪：左手先做好推弦音高（Pre Bend）才撥弦的樂句，也是做半音移動。

Samuel John's Groove

用電吉他表現出
鄉村藍調的精髓

自彈自唱樂風的鄉村藍調（Country Blues），謹將這首藍調獻給偉大的藍調人 ——Lightnin' Hopkins。

Lightnin' 雖然是演奏藍調，但其作品的和弦進行並非總是十二小節，有時候會隨當下的感覺，變成十一小節又三拍。他跟樂團一起演奏的錄音作品，有些聽來不太合拍、難以評價，但他自彈自唱的作品卻都無可挑剔地好聽。這也說明他是一個如此重視「Feeling」的人，而非只是做做數學計算而已。筆者在此以這首練習曲向他致敬，並以較容易理解的十二小節藍調來呈現。

筆者雖然是使用 Stratocaster 電吉他切成後段拾音器，以指彈的方式在彈奏，但音色聽起來就像木吉他一樣。能夠如此的訣竅，就在於筆者相信：「自己手上彈的就是木吉他」。豐富多變的音色是單線圈拾音器的優點，較能忠實呈現奏者的情感表達。

用此曲來熟習這些技巧吧！

- ✓ 靠大拇指來維持穩定的節奏吧！

- ✓ 試著用電吉他奏出木吉他的聲響吧！

- ✓ 讓慢速的 Shuffle 節拍 Groove 起來！

Lesson

●用一個小樂想（動機＝Motif）來發展樂句

想成為一個能應對各種狀況的吉他手，不是單純從頭學習各種事物就好，更要學會怎麼將自己少少的「料（素材）」應用在不同的場合裡。

底下挑出來的譜例，是筆者在曲中從一個小「樂想」所發展出來的樂句範例。在同樣的節奏裡，可透過把位或音域變化，來為樂句添上不同的味道，可以延伸做出更多發展。只要學會這樣的手法，就算不死背一堆樂句，也能使長時間的演奏不讓聽眾感到枯燥乏味。這首「Samuel John's Groove」雖然不是即興曲，但它是讓讀者學習怎麼經由樂想發展出樂句的優良教材。

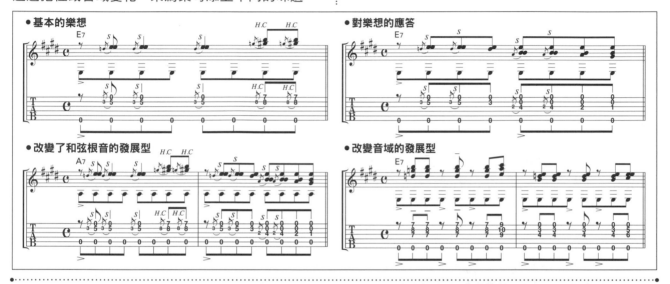

●用彈奏方式來控制音色

筆者在此曲，會傳授怎麼利用彈法（Touch，對鋼琴而言就是觸鍵）的變換，來控制音色。這邊不使用撥片，右手拇指負責彈第六和第五弦，其餘的弦則是交給食指、中指、無名指。

建議先將音箱的音量轉大，當吉他的音量鈕是10時，會到很難彈、彈起來很吵的地步，再將吉他的音量轉回到7～8左右。這是在現場演奏時，要是遇到音量不足的情況，這樣的設定能讓PA的調整有了「調整範圍更大」的餘裕空間。

雖然先將吉他的音量轉到10再調整音箱的音量，這樣彈起來較為輕鬆，但撥弦的力道也容易過強，讓聲音的動態範圍變得狹隘。筆者會將吉他的音量轉小一些，再調整音箱的音量，轉到自己用力彈奏時會覺得很吵的地步，這樣就能取得能夠擴張聲音動態範圍的「庫存空間」。同時，撥弦強一點就能有高頻較為突出的音色，弱一點就能得到相對甜美的聲音，讓演奏能更容易做出細微的控制。

想在電吉他上擴大音色的動態範圍，就得學會怎麼使用柔弱的撥弦法。這不單只是放鬆力道去彈就好，只是小力彈的話，只會讓曲子聽起來很虛弱罷了。重點不是要讓所有的音聽起來都很柔弱，而是要做出弱音與強音間的落差。單用文字說明很難理解，請直接用聽覺去感受吧！而此曲，正是適合讓讀者感受到這樣差異的練習。

筆者在彈奏「Samuel John's Groove」時，是使用後段拾音器，撥弦位置落在比使用前段拾音器時更近琴頸的位置。拾音器的選段與撥弦位置的抉擇，全取決於自己在當下所想呈現怎樣的音色而定。「接上音箱，多花時間去摸索自己吉他的特性」是件非常重要的功課。吉他可以分成兩種，一種是較能體現出自己演奏意象的吉他，另一種則是吉他本身個性就較為強烈的。而筆者則是喜歡演奏時，能夠做出各式各樣音色的吉他。對我而言，Stratocaster就是不二之選，不論今天曲風是爵士、藍調還是搖滾，一把Stratocaster就能做出自己所有想要呈現的演奏意象。

最後，在調Tone這工程最為重要的，就是對自己想要的音色要有強烈明確的意象。筆者在錄這首曲子時，腦裡只有想著Lightnin' Hopkins的演奏，這也是筆者為什麼能在電吉他上做出有如木吉他使用滑棒的音色關鍵。請讀者務必要花心思，想辦法用自己的手，做出如附錄CD裡所呈現的音色來。

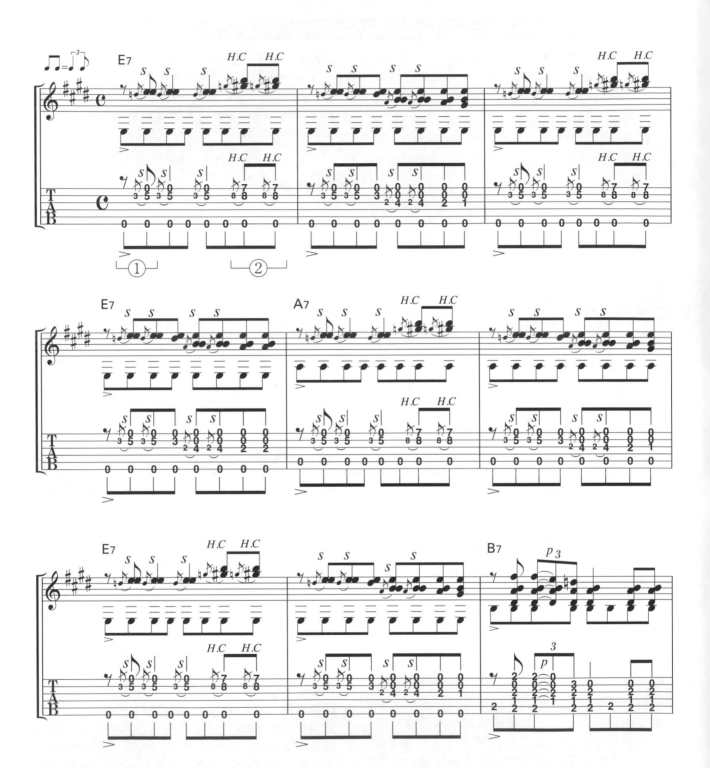

①：用拇指拉勾琴弦，做出強而有力的聲響。此曲全為指彈，撥片並沒有揣在手裡。

②：譜面上的標記雖為半音推弦，但實際所做的推弦後音程差並沒有比前音高到半音
這麼多。請聽CD來掌握這細微的表現手法。筆者是想著使用滑管奏法的氛圍，
在彈奏這個推弦的。

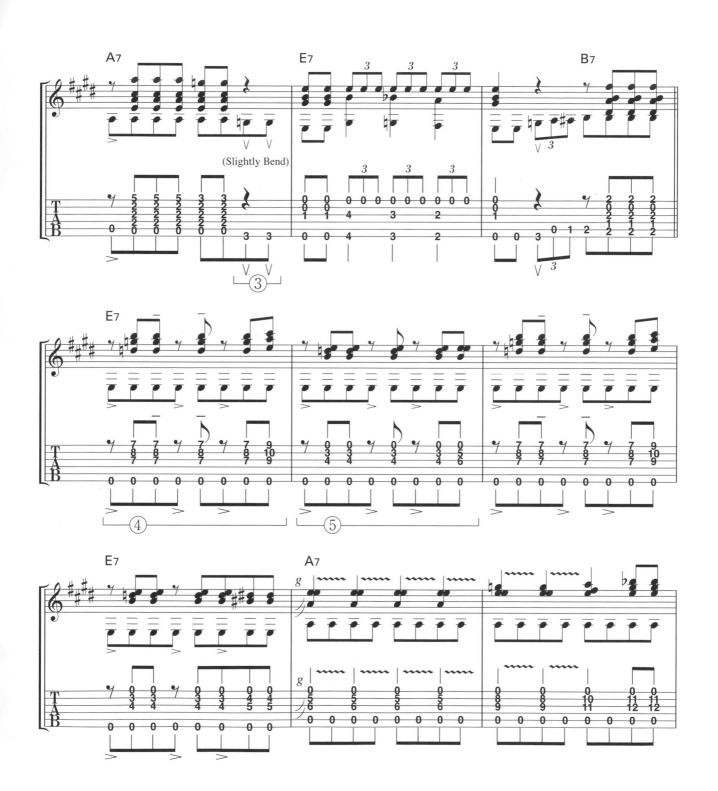

③：將弦稍微往高音弦那側下拉，做出輕微的推弦效果。

④：從開頭的樂想延伸發展，往高音側移動。要是只看高音弦部分的和弦樣貌，
　　就會是G跟A的三和弦指型呢！

⑤：這部分就像是在回應④的樂句一樣。

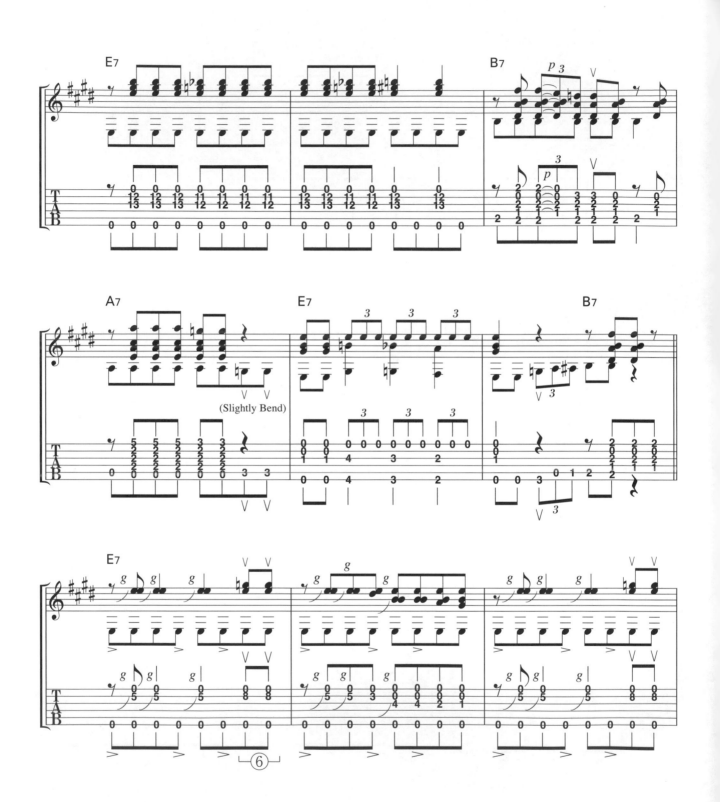

⑥：在第二弦第 8 格的音做細微的推弦。之後只要出現同樣的標示，就代表要做
　　這樣細微的推弦。

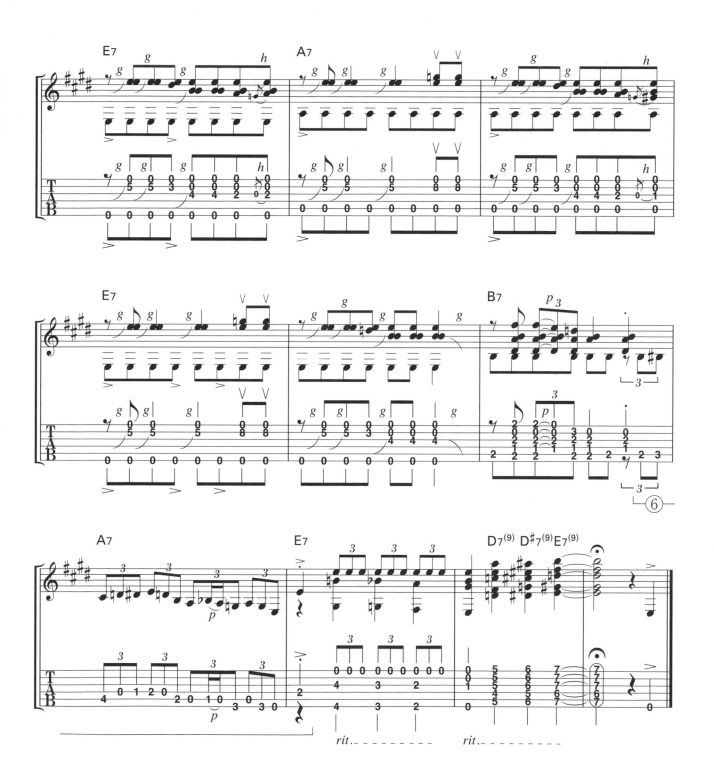

⑦：由於這是進入尾聲前的關鍵樂句，彈奏時要注意音量不能過小。筆者自己是用拇指在拉弦彈奏的。

Just Funky

獨奏吉他的超難曲！
事先把基礎練習做得滴水不漏吧

　　這首 Funk 可說是筆者的名片，是筆者在伯克利學生時代所作的曲子。當初在報名 Boston Guitarist Competition 這個比賽時，規定不得使用伴奏音源，但筆者又想在一個 E7 和弦裡，呈現出 Funk、Slap、Jazz，長約兩分鐘的 Solo。而那時作來當 Intro 的，就是「Just Funky」的原型。筆者差不多是在即將從伯克利畢業之時，完成這首曲子的。自己當時的畢生所學全都在這首曲子裡，演奏的難度應該不是一個「難」字就能形容的。

　　在開始彈奏這首曲子前，先確實做好前面的基礎練習吧！比方說，「Blues For Joe」的 Chord-Melody、「Mountain River Valley」的 Funk 節奏等等，先練好其它曲子再來挑戰，會比直接跳到「Just Funky」來得更有效果。俗話說呷緊弄破碗，一步一步來吧！

用此曲來熟習這些技巧吧！

✓ 用此曲來熟習這些技巧吧！

✓ 只有部份也好，變成自己的必會樂句吧！

✓ 遇上休止符也要繼續維持 Funk 的律動！

Lesson

CD TRACK 10

●只用一個 E7 來 Groove 吧！

在開始彈奏這首曲子前，各式各樣的基礎練習是不可或缺的，特別是「Mountain River Valley」所介紹的，根音、和弦第三音(3rd)、和弦第七音(7th)和弦練習，一定要駕輕就熟。

達成以後，就來彈彈看下方譜例，只有一個 E7 和弦的 Groove 吧！這個演奏收錄在 CD TRACK 10 裡

頭。光只是重複如此單純的譜例，就能連續聽上一分鐘都不會膩。要是沒辦法彈出這個 Groove，那在彈奏結構更為複雜的「Just Funky」時，就更不可能有 Grooving 了（演奏變得只是在窮追譜面而已）。附錄 CD 並沒有加上任何的 Compressor，是筆者最為真實的演奏，請讀者務必也參考一下曲子的音色。

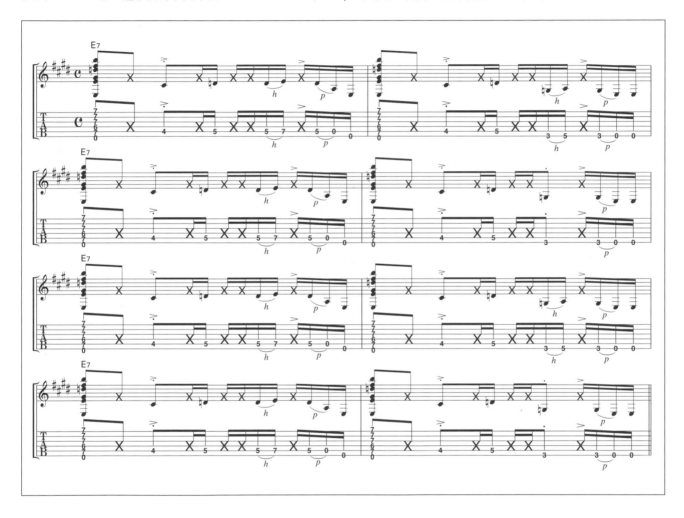

CD TRACK 09 ‣ Just Funky

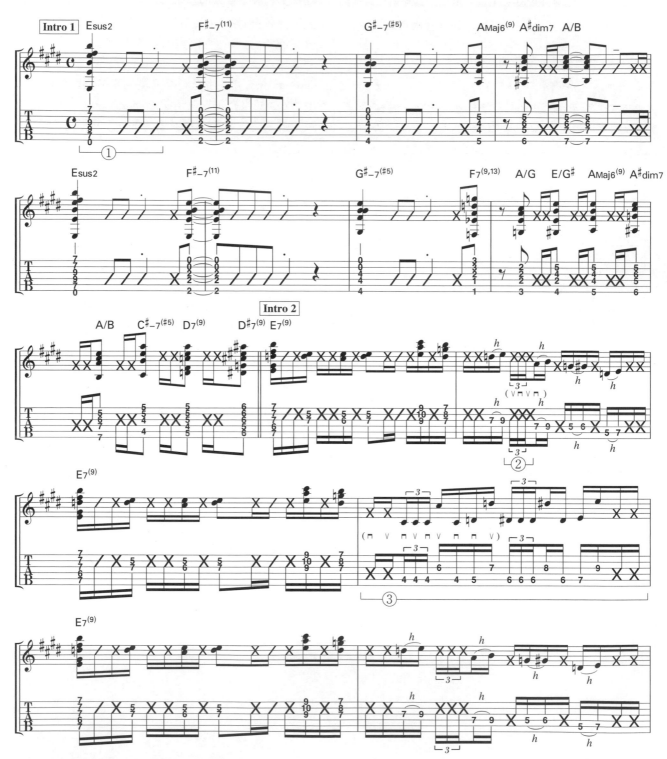

①：筆者覺得E7加上9th系聽起來會像James Brown，換成#9th系又會聽起來
　　像Jimi Hendrix，為了做出自己的韻味，便選了Esus2，這個既非大(Major)
　　也非小(Minor)的和弦。

②：三連音要用Up、Down、Up的撥序來彈奏。對筆者而言，感覺就像是鼓的
　　滾奏(Drum Roll)一樣。由於難度較高，也可以省略不彈。

③：壓著第五弦與第三弦的八度音持續刷弦，並以半音的方式移動左手。刷弦
　　的模式相當獨特，如果不是這樣的編排，就做不出這個韻味。

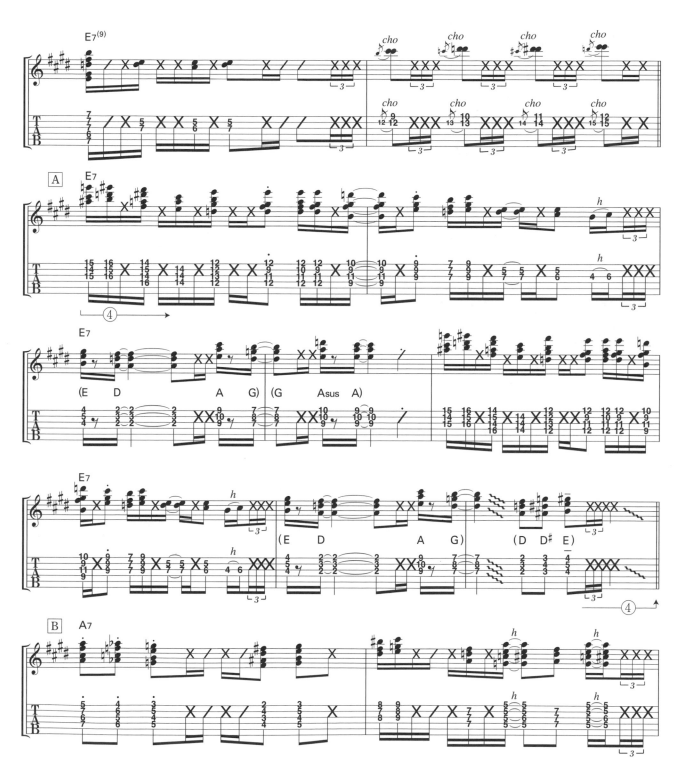

④：非常瑣碎的 Chord-Melody，沒有完全記下來的話，應該就跟不上曲子的彈
奏速度了。也能當作自己在只有一個E7和弦時的Chord-Solo參考。

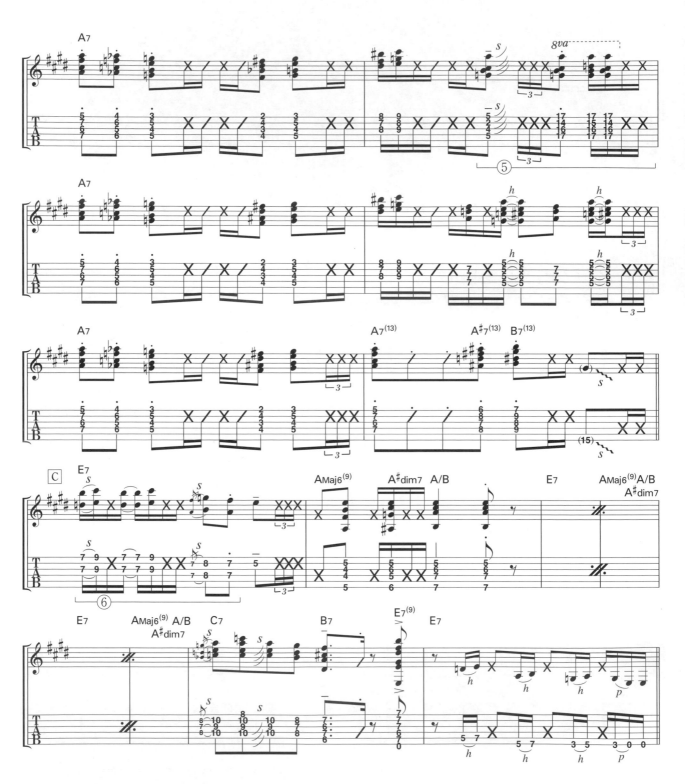

⑤：壓好和弦以後，右手在刷弦的同時，左手用滑音(Slide)的方式上移一個
　　八度音程（右移12格）。

⑥：只用撥片來彈奏這裡的六度樂句。

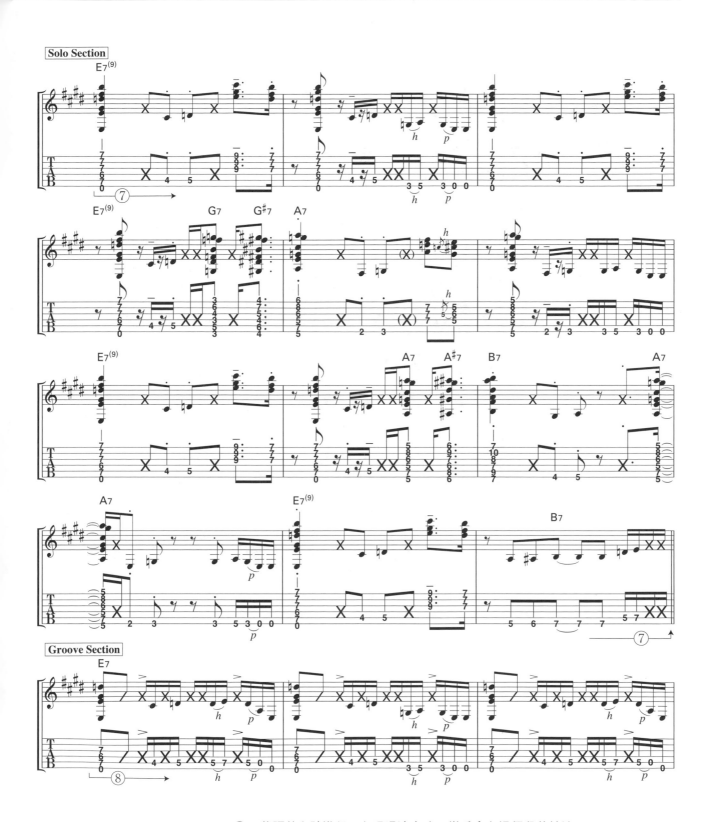

⑦：藍調的和弦進行。在現場演奏時，樂手會在這個段落輪流Solo。

⑧：只用一個E7來做出Grooving。努力用這類簡單的切分模式做出Grooving吧！

⑨：這裡曲子再次回到正常速度（In Tempo），直到最後結束。

錄製附錄CD時所使用的器材

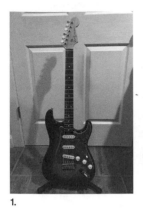
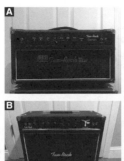

1.　2.　3.　4.　5.

1.吉他 (Guitar)

　　這把是川畑完之完全手工製作的 KANJI WOOD CARVING & MUSICAL INSTRUMENTS 吉他。聲音非常優美，不用接上音箱，就已經能聽見相當均衡的共鳴聲。拾音器的廠牌是 Grinning Dog，型號是筆者的 Signature Model，Funkmaster。高音的穿透力非常好，只要會變化彈法，不論曲風是 Funk、Jazz、Blues 還是 Rock，都能有出色表現。附錄 CD 裡就只有使用這把吉他而已。

2.音箱 (Amp & Cabinet)

　　筆者備了 3 台 Two-Rock 的音箱頭 (Head)，因應不同的曲子做切換。

Custom：為 Tomo Fujita Signature Model 的原型，高頻的穿透力非常棒。**A**

Signature：為商品化的 Tomo Fujita Signature Model，高頻跟原型比起來，更圓潤一些，也是筆者現在主要使用的型號。在組合方面，是選擇 String Driver 的 Cabinet 作為喇叭體。**B**

Classic Reverb Signature：使用 NOS（New Old Stock，全新庫存品）的零件所作的 Custom-Made Model。**C**

Cabinet 選擇的是，日本 String Driver 製，大小為 2×12 英吋。兩顆單體都是 EMINENCE 販售的 Tomo Fujita Signature Model（TF-1250）。**D**

3.導線 (Cable)

　　筆者鍾愛 Providence 的 S101 和 E205。不會過度渲染訊號，能忠實地呈現原音。

4.撥片 (Pick)

　　Pickboy 產的 Tomo Fujita Model。賽璐珞材質，厚度 1.0mm，是品質相當穩定的日本製撥片。

5.弦 (String)

　　筆者用的是 D'Addario 的 NYXL（10-46）。雖然現在不少人都愛用防鏽的包覆弦，但光滑的表面容易讓左手施多餘的力，故筆者還是喜歡勤勞點更換一般的弦。D'Addario 在全世界都買得到，品質也相當穩定的品牌，筆者長年都是使用這個牌子。

◎筆者在各個曲子所用的拾音器跟音箱組合

1.Twinkle Twinkle Little Star　PU＝前段、Amp＝Custom

2.Hoi Hoi Hoi　PU＝中＆後段、Amp＝Custom

3.Three on Six　PU＝前＆中段、Amp＝Custom

4.Blues for Joe　PU＝前段、Amp＝Sig

5.Mountain River Valley　PU＝中＆後段、Amp＝Sig

6.Romm 418　PU＝中＆後段、Amp＝Sig

7.Kyoto　PU＝前段、Amp＝Sig

8.Samuel John's Groove　PU＝後段、Amp＝Classic Rev Sig

9.Just Funky　PU＝中＆後段、Amp＝Classic Rev Sig

10.Just Funky 的 Lesson　PU＝前段、Amp＝Classic Rev Sig

關 於 私 人 的 錄 音 帶 授 課

　　以居住在日本的人為對象，使用卡式錄音帶針對個人設計課程，配合個人的需求進行教學的私人授課。這與寄送錄好的帶子和同樣教材的遠端講座不同，從入門到進階都能依據自己的程度聽課。有興趣，或是想知道更多訊息的讀者，請直接用 E-mail 聯絡筆者。

1. 學生→筆者：按照事先指示好的內容，寄送 Demo 錄音帶。

2. 筆者→學生：針對 Demo 錄音帶，將評點寫於紙上，同時配合學生的程度設計課程，並將內容以錄音帶的形式，跟必要的資料一同寄出。

3. 學生→筆者：按照信件裡的評點的課題內容去練習。有收到 Demo 錄音帶的話就仔細聽模範演奏。最後將課題內容錄成錄音帶寄回。

除了上述 1 個月 1 次的循環之外，也會利用 E-mail 針對課題內容、練習重點，或是不清楚的事訊息來往。另外也有 2 個月 1 次（1 年 6 次）的課程，跟聽講者聆聽筆者依照學生的要求所錄的錄音帶之後，將感想寄給筆者開始自習的「Lecture Lesson」。

歡迎洽詢

トモ藤田
E-mail：music@tomofujita.com

作者檔案

Photo : Koichi Morishima

トモ藤田
Tomo Fujita

1965 年生於京都，21 歲赴美求學。於 91 年成為第一個奪得「Boston Guitarist Competition」桂冠的日本人。93 年，到伯克利音樂學院就任吉他科的講師。98 年，於同校升等為助理教授。教過無數學生，其中還有目前在樂壇發光發熱的 John Mayer、Eric Krasno（Soulive）等人。95 年發行第一張專輯『Put On Your Funk Face』，2007 年發行第二張專輯『Right Place, Right Time』，2010 年邀請 Steve Gadd、Bernard Purdie、Steve Jordan 參與錄音，發行第三張專輯『Pure』。目前以講師、吉他手的身分活躍於日美兩地。

著有『耳と感性でギターが弾ける本』、『生きたグルーブでギターが弾ける本』、『独学ギタリストのためのロジカル. プラクティス』、『3 音でギターを制覇するトライアド. アプローチ』、『知識と演奏がリングするギター実習コンセプト』等書（皆為 Rittor Music 出版）。

用獨奏吉他來突飛猛進！

為提升基礎力所撰寫的獨奏練習曲集！

作者：トモ藤田
翻譯：柯冠廷

發行人：簡彙杰
總編輯：簡彙杰
校　訂：簡彙杰
美　術：朱翊儀
行　政：李珮恒

【發行所】
典絃音樂文化國際事業有限公司
電話 / +886-2-2624-2316
傳真 / +886-2-2809-1078
E-mail / office@overtop-music.com
網站 / http://www.overtop-music.com
聯絡地址 / 新北市淡水區民族路 10-3 號 6 樓
登記地址 / 台北市金門街 1-2 號 1 樓
登記證 / 北市建商字第 428927 號

定價 / NT$ 420 元
掛號郵資 / NT$ 40 元（每本）
郵政劃撥 / 19471814
戶名 / 典絃音樂文化國際事業有限公司

印刷公司 / 沈氏藝術印刷股份有限公司
ＩＳＢＮ / 9789866581755
初版日期 / 2018 年 4 月 初版